故宫典藏清式家具装饰图解

袁进东　周京南 / 著

中国林业出版社
·北京·

图书在版编目（CIP）数据

故宫典藏清式家具装饰图解 / 袁进东，周京南著. -- 北京：中国林业出版社，2019.11
ISBN 978-7-5219-0374-4

Ⅰ.①故… Ⅱ.①袁… ②周… Ⅲ.①家具—装饰美术—中国—清代—图解 Ⅳ.① J525.3-64

中国版本图书馆 CIP 数据核字 (2019) 第 274666 号

责任编辑：纪 亮 樊 菲

出 版：中国林业出版社（100009 北京西城区德内大街刘海胡同 7 号）
网 址：http://www.forestry.gov.cn/lycb.html
电 话：010-8314 3505
发 行：中国林业出版社
印 刷：北京中科印刷有限公司
版 次：2019 年 11 月第 1 版
印 次：2019 年 11 月第 1 次
开 本：1/16
印 张：13
字 数：200 千字
定 价：180.00 元

《故宫典藏清式家具装饰图解》工作委员会

组织机构

著　　者　袁进东　周京南
组　　编　北京大国匠造文化有限公司
封面题字　胡景初
支持机构　中南林业科技大学中国传统家具研究创新中心

中南林业科技大学·中国传统家具研究创新中心

首席顾问　胡景初　刘　元
荣誉主任　刘文金
主　　任　袁进东
常务副主任　纪　亮　周京南
副 主 任　王温漫　柳　翰　陈　哲　李　顺　汪翔宇
中心研究员　黄福华　夏　岚　杨明霞　李敏秀　彭　亮
　　　　　　于历战　卢　曦　曾　利　刘　岸　刘雅笛
　　　　　　曾翔翼　姜玉忠　葛洪亮　万翠华　马清竹
中心新广式研究所　李正伦　汤朝阳
中心东阳木作研究所　厉清平　任响亮

前 言

精雕细琢 匠巧工心
——清代家具之美

　　故宫博物院作为我国最大的博物馆，藏品数量丰富，门类多样，艺术价值极高。在故宫博物院馆藏文物中，家具文物数量达到六千三百余件，其中清代宫廷家具所占的比例最高，数量超过五千件。

　　我国传统的家具制作，向以清代家具最为讲究。回顾中国家具发展史，清代是我国古代家具制作技术臻于成熟的鼎盛时期。如果说明式家具是以造型简洁、疏朗大方、不重修饰而重材质取胜的话，那么清代家具更注重人为的雕刻与修饰。清代统治者来自于白山黑水的关外，他们在入关之初，定鼎燕京后，以武定天下，无暇他顾。而经过了顺治、康熙、雍正等几代帝王经略之后，到了乾隆时期，物阜民丰，统治者开始有闲钱、闲暇、闲趣来尽情地享受生活，对于起居必备的家具也不例外。据钱穆《国史大纲》记载清中期社会的经济情况："清康、雍、乾三朝，正是清代社会高度发展的时期，以这个时期户部存银情况来看，大致可以看出当时经济发展的状况，康熙六十一年，户部存银八百余万两，雍正年间，积至六千余万两……而五十一年之诏仍存七千余万两，又逾九年归政，其数如前，康熙与乾隆正如唐贞观与开宝，天宝也。"

　　从钱穆的记述中可以看出，清代中期正处于岁稔年丰、经济繁荣的封建社会高度发达的时期，由于国库充盈，清代统治者可以拿出足够的资金用来满足各种纸醉金迷的生活开销。再加之这一时期国家的版图辽阔，对外贸易日渐频繁，南洋地区的优质木材源源不断地流入国内，给清代家具制作提供了充足的原材料；同时这一时期生产力的发展及商品经济的迅速繁荣，对各行各业都产生了重要影响。精彩纷呈的艺术创作，极大地丰富了清代社会的物质创造、精神生活与文化享受，兼之西方工艺的大量传入，与封建王朝已有的文化成果互相影响，导致审美风尚更趋奢华靡丽，充分满足了社会不同层次的多样化需求。特别是到了清代

中期，国力强盛，版图辽阔，物阜民丰，四海来朝，八方入贡，导致统治者好大喜功、追求雍容华贵的心理急剧膨胀，而这种心理直接体现在宫廷家具制作上，便是造型威严庄重、厚重凝华、富丽堂皇；在装饰风格上采用多种表现手法，选材考究、用料奢靡、精雕细刻、追求细节，还往往镶嵌大量名贵材料，诸如象牙、螺钿、玉石、珐琅，体现了工精料细的风格特点。

清代家具中最值得称道的就是宫廷家具。清代的宫廷家具代表了当时家具制作的最高水准，因与统治阶层的特殊需求有关，在造型上力求庄重宽大、威严雄伟、瑰丽豪华。宫廷家具以清宫的造办处所做家具为主，造办处为清代皇家御用作坊，据《大清会典事例·卷一千一百七十三》载："初制养心殿造办处，其管理大臣无定额，设监造四人，笔帖式一人。康熙二十九年增设笔帖式……"《大清会典事例·卷一千一百七十四》载："原定造办处预备工作以成造内廷交造什件。其各'作'有铸炉处、如意馆、玻璃厂、做钟处、舆图房、珐琅作、盔头作……油木作所属之雕作、漆作、刻字作、镟作……"内务府造办处集中了当时全国最好的资源，这些资源包括当时全国最优秀的工匠、来自国内各地及殊方异域最名贵的材料和最成熟的工艺技法，造办处为帝王之家制作各类器用，其中家具可以说是与清代帝王息息相关的生活必需品。清代的宫廷家具融汇了各地家具的优秀风格，在紫禁城内既可以看到用料豪放、中西合璧的广式家具，又可以看到造型纤秀、精雕细琢的苏式家具，同时造办处的家具匠师们在吸收了广式家具和苏式家具的基础上，制作出了介于广式和苏式之间、富丽堂皇的宫廷家具，布置在正殿寝宫、行宫苑囿、皇家佛堂寺庙中。宫廷家具用材以色泽浓重的紫檀木为首选，其次为楠木、花梨木、酸枝木等优质木材，用料比广式要小；工艺严谨，接近苏作，在造型上追求雄浑稳重，与清宫的建筑及工艺陈设品的风格保持了一致性；装饰纹样也从内务府所藏的青铜鼎彝、玉器文玩中找到灵感，喜欢用夔龙、夔凤、蟠纹、雷纹、蝉纹、饕餮纹、勾云纹及博古纹等，追求古雅的艺术风格，此外，在清代宫廷家具上还出现了大量来自西方巴洛克风格的西番莲纹饰，呈现一种中西合璧的装饰风格；宫廷家具还大量采用当时最先进的镶嵌技法，如嵌玉、嵌玻璃、嵌瓷、嵌珐琅、嵌螺钿、百宝嵌等，一器之成，往往多种装饰手法并施。

在故宫所藏的内务府造办处活计档里，还保留着大量有关宫廷家具的记载。如雍正九年造办处《木作》记载，雍正下谕旨让大臣做楠木桌和折叠桌，并对楠木桌的尺寸提出了详细的要求，"五月初一日内大臣海望、宫殿监头领侍陈福、副侍刘玉传做楠木桌一张，楠木折叠桌一张，各长三尺一寸，宽二尺三寸，高二尺七寸，记此。"又如雍正十年六月二十七日，内务府造办处《记事录》记载，

据圆明园来帖内称："本日内大臣海望奉上谕旨，着传与年希尧将长一尺八寸至二尺，宽九寸至一尺，高一尺一寸至一尺三寸香几做些来，或彩漆或镶斑竹，或做洋漆但胎骨要轻妙，款式要文雅，再将长三尺至三尺四寸，宽九寸至一尺，高九寸至一尺小炕案做些，亦或做彩漆或镶斑竹，或镶棕竹但胎骨要淳厚，款式亦要文雅，钦此。"再如乾隆五年三月，内务府《木作》记载："三月二十一日催总白世秀来说，太监高玉传旨，同乐园着做紫檀木案一张，先画样呈览，准时再做，钦此。于本月二十四日，七品首领萨木哈将画得夔龙玦式腿紫檀木花边案样一张、夔龙腿束腰案样一张，持进交太监毛团呈览，奉旨：同乐园大案准照夔龙玦式紫檀木花边样做桌案一张，着照夔龙腿束腰案样做案一对，再将大案样画几张呈览，钦此。于本日七品首领萨木哈来说，太监毛团传旨，着照乾清宫明殿内东西两边大案样式做案一对，钦此。"

而一些材质要求比较高、工精料细的家具，则是由内务府造办处发文，传谕给地方上制作。如乾隆后期，宫里要做一件西番莲紫檀大柜，就由内务府造办处发文交给粤海关承做。乾隆五十年二月初十日，内务府行文："员外郎五德、库掌大达色、催长金江舒兴、侯缺笔帖式福海来说，太监常宁传旨，照敬事房收紫檀木雕西番莲螭虎花纹大柜一对，画样呈览，准时发往粤海关交监督穆腾额成做一对，钦此。随照敬事房库贮大柜样款花纹，画西番莲螭虎花纹大柜纸样一张，呈览奉旨，准照样发往粤海关，交监督穆腾额成做大柜一对，钦此。尺寸计开：竖柜高七尺二寸八分，顶柜高三尺八寸二分，面宽五尺六寸二分，进深二尺四寸，通高一丈一尺一寸，于五十一年十二月初四日，粤海关送到紫檀大柜一对，随锁匙呈进，交敬事房讫。"

从上述引文可以看出，造办处活计档里的家具信息量极为丰富，包括家具的尺寸、式样、风格。如雍正九年制作的楠木折叠桌，长三尺一寸，宽二尺三寸，高二尺七寸。雍正对香几的制作要求是"胎骨要轻妙，款式要文雅"，从中可以反映出雍正的审美趣味。而乾隆五十年，制作一对通高一丈一尺一寸、面宽五尺六寸二分、进深二尺四寸的西番莲紫檀大柜的活，要交给对外贸易口岸广州粤海关来制作。这些翔实的记载对我们研究清代宫廷家具提供了重要帮助。

清代宫廷造办处集中了来自全国各地最优秀的工匠，清代皇家给予了他们较好的待遇，这方面从乾隆时期的内务府档案中也能看出来，乾隆六年八月"发用银两"记载："八月初三日，各作为领南匠钱粮并衣服银，陈祖章每月钱粮十二两，每季衣服银十二两，用银二十四两。顾继成等三人，每人钱粮银十两，每季钱衣服银九两，用银五十七两。"陈祖章是当时广州著名的雕刻大师，入宫后拿到了

极高的薪资，丰厚的待遇让像他这样的能工巧匠们衣食无忧，能够心无旁骛地安心从事皇家器物的制作工作，把自己的高超技艺毫无保留地贡献出来。今天我们看到的清代宫廷家具，无一不是精雕细刻、装饰华贵，充分体现了这些在造办处里享受皇恩殊荣的顶级匠师们的匠巧工心。

 清代宫廷家具历经几个世纪的风雨沧桑，如今仍被完好地保存了下来。为了让今人了解清代宫廷家具，我们通过举办家具主题展览和出版精美的家具图录，让这些昔日为帝王之家所独享的家具展现在普罗大众面前，更加风姿绰约，熠熠生辉。以往的宫廷家具出版图录多是侧重于表现家具的外观造型，很少剖析家具的内部结构，今天通过《故宫典藏清式家具装饰图解》，读者们可以一窥其结构美、工艺美、技术美，更加深刻、立体、生动地理解清代家具之美。

周京南

目 录

床榻／宝座

黑漆描金卷草拐子纹床	12
紫漆描金山水纹床	14
紫檀嵌瓷花卉图床	16
紫檀嵌楠木山水人物图床	18
红木三多纹罗汉床	20
红木镶铜缠枝花纹床	22
紫檀夔龙纹床	24
红木嵌大理石罗汉床	26
紫檀雕漆云龙纹宝座	28
紫檀嵌玉菊花图宝座	30
紫檀嵌染牙菊花图宝座	32
紫檀嵌瓷福寿纹宝座	34
紫檀嵌黄杨木福庆纹宝座	36

椅／凳／墩

榆木卷叶纹扶手椅	40
紫檀描金万福纹扶手椅	42
紫檀雕福庆纹藤心扶手椅	44
紫檀嵌玉花卉纹扶手椅	46
紫檀福庆纹扶手椅	48
鸡翅木嵌乌木龟背纹扶手椅	50
紫檀西洋花纹扶手椅	52
紫檀福寿纹扶手椅	54
紫檀嵌黄杨木蝠螭纹扶手椅	56
紫檀竹节纹扶手椅	58
紫檀夔凤纹扶手椅	60
红漆描金夔龙福寿纹扶手椅	62
紫檀云蝠纹扶手椅	64
紫檀拐子纹扶手椅	66
黄花梨福寿纹矮坐椅	68
紫檀嵌粉彩四季花鸟图瓷片椅	70
紫檀嵌桦木夔凤纹椅	72
紫檀嵌桦木竹节纹椅	74
紫檀福庆如意纹椅	76
黄花梨拐子纹靠背椅	78
竹框黑漆描金菊蝶纹靠背椅	80
紫漆描金福寿纹靠背椅	82
黑漆描金花草纹双人椅	84
剔黑彩绘梅花式凳	86
紫檀嵌竹冰梅纹梅花式凳	88
方形抹脚文竹凳	90
紫檀如意纹方凳	92
紫檀嵌玉团花纹六方凳	94
紫檀缠枝莲纹四开光坐墩	96
紫檀云头纹五开光坐墩	98
紫檀兽面衔环纹八方坐墩	100
黑漆描金勾云纹交泰式坐墩	102

桌／案／几

黄花梨云龙寿字纹方桌	106
榆木卷云纹方桌	108

湘妃竹漆面长桌	110	紫檀西番莲纹六方香几	160
紫檀拐子纹长桌	112	剔红云龙纹香几	162
填漆戗金万字勾莲纹长桌	114	花梨木回纹香几	164
紫檀嵌桦木夔龙纹长桌	116	鸡翅木镶紫檀回纹香几	166
红木云纹长桌	118	瘿木玉璧纹茶几	168
紫檀蕉叶纹长桌	120		

屏 风

紫檀西番莲纹铜包角条桌	122	红木莲花边嵌玉鱼插屏	172
紫檀宝珠纹条桌	124	红木嵌螺钿三狮进宝图插屏	174
花梨木回纹条桌	126	黑漆描金边纳绣屏风	176

柜 格

紫檀条桌	128	紫檀雍正耕织图立柜（一对）	180
紫檀夔龙纹铜包角条桌	130	紫檀龙凤纹立柜	182
黑漆嵌玉描金百寿字炕桌	132	紫檀冰梅纹顶箱柜	184
红漆嵌螺钿百寿字炕桌	134	紫檀西番莲纹顶箱柜	186
紫檀刻书画八屉画桌	136	花梨木云龙纹立柜	188
黄花梨嵌螺钿夔龙纹炕案	138	填漆戗金花蝶图博古架	190
紫檀雕回纹炕案	140	填漆描金芦雁图架格	192
剔黑填漆炕案	142	紫檀描金花卉山水图多宝格	194
竹簧画案	144	紫檀嵌竹丝架格	196
紫檀勾云纹案	146	楸木描金夔凤纹多宝格	198
花梨卷云纹案	148	紫檀镶玻璃书格	200
黑漆描金山水楼阁图炕几	150	紫檀山水人物图柜格	202
紫檀小炕几	152	黄花梨勾云纹柜格（一对）	204
楠木嵌竹丝回纹香几	154	紫檀槅格门柜格	206
紫檀夔龙纹香几	156		

后 记

紫檀雕西番莲纹香几　　　　158

故宫典藏清式家具装饰图解

床榻／宝座

黑漆描金卷草拐子纹床

名称：黑漆描金卷草拐子纹床
年代：清雍正
尺寸：高71厘米 长185厘米 宽83厘米（清宫旧藏）

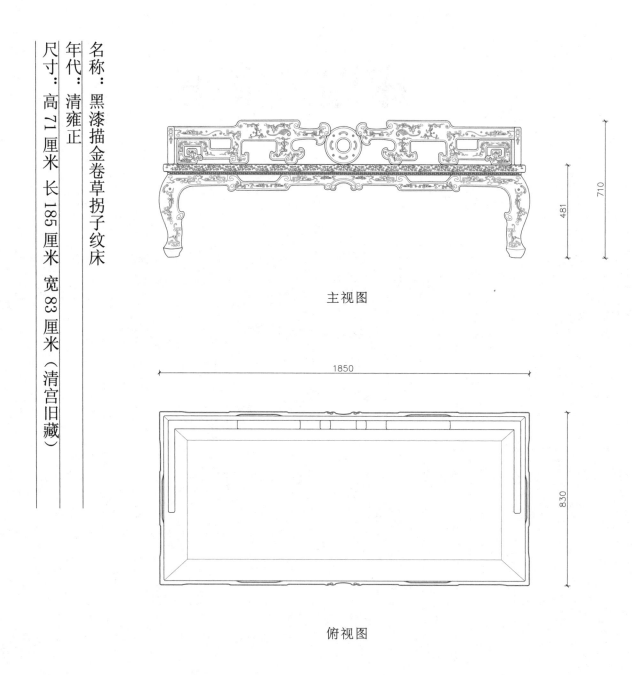

主视图

俯视图

* 本书家具三视图上的尺寸单位均为毫米。

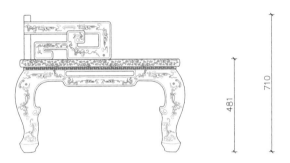

左视图

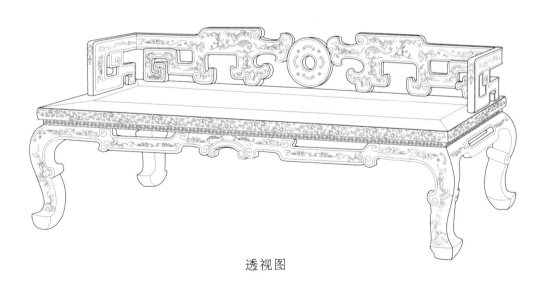

透视图

床榻类

紫漆描金山水纹床

名称：紫漆描金山水纹床
年代：清雍正
尺寸：高89.5厘米 长205厘米 宽110.5厘米

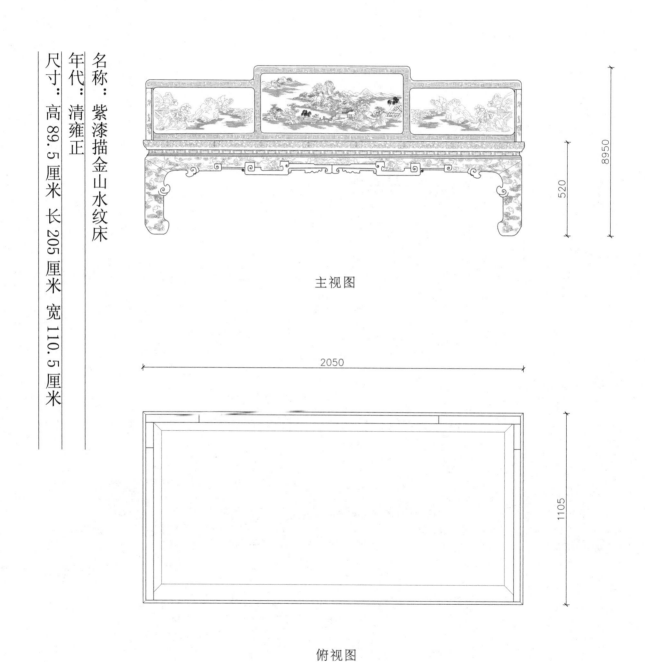

主视图

俯视图

左视图

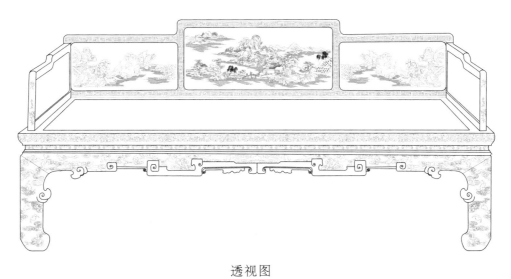

透视图

床榻类

紫檀嵌瓷花卉图床

名称：紫檀嵌瓷花卉图床
年代：清乾隆
尺寸：高92厘米 长248厘米 宽131.5厘米（清宫旧藏）

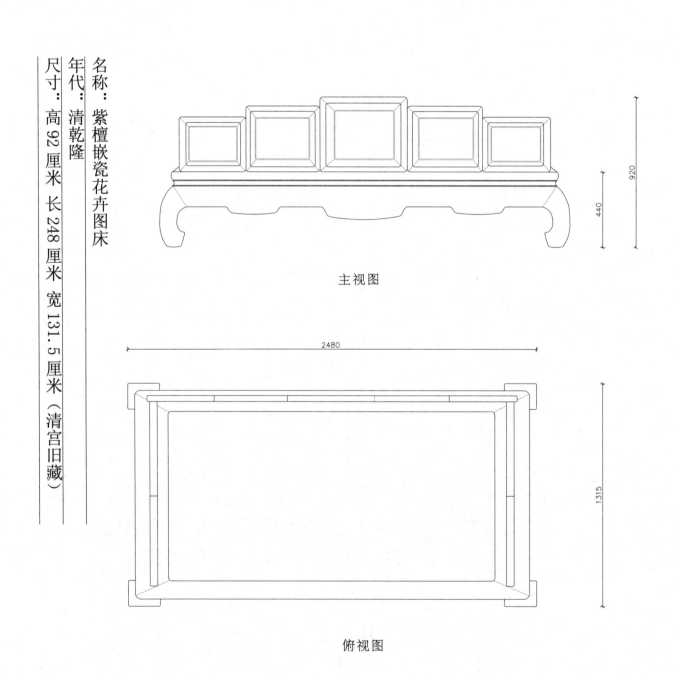

主视图

俯视图

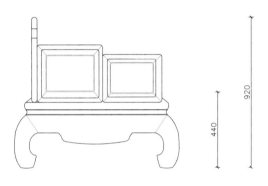

左视图

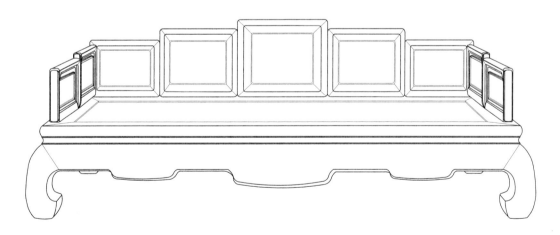

透视图

紫檀嵌楠木山水人物图床

名称：紫檀嵌楠木山水人物图床
年代：清乾隆
尺寸：高108.5厘米 长191.5厘米 宽107.5厘米（清宫旧藏）

主视图

俯视图

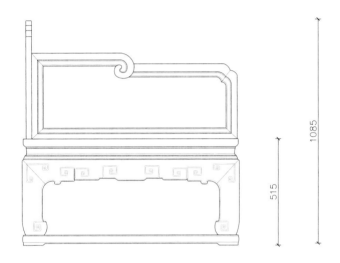

左视图

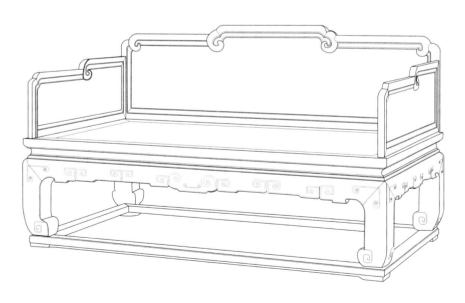

透视图

床榻类 19

红木三多纹罗汉床

名称：红木三多纹罗汉床
年代：清晚期
尺寸：高96厘米 长206厘米 宽110厘米（清宫旧藏）

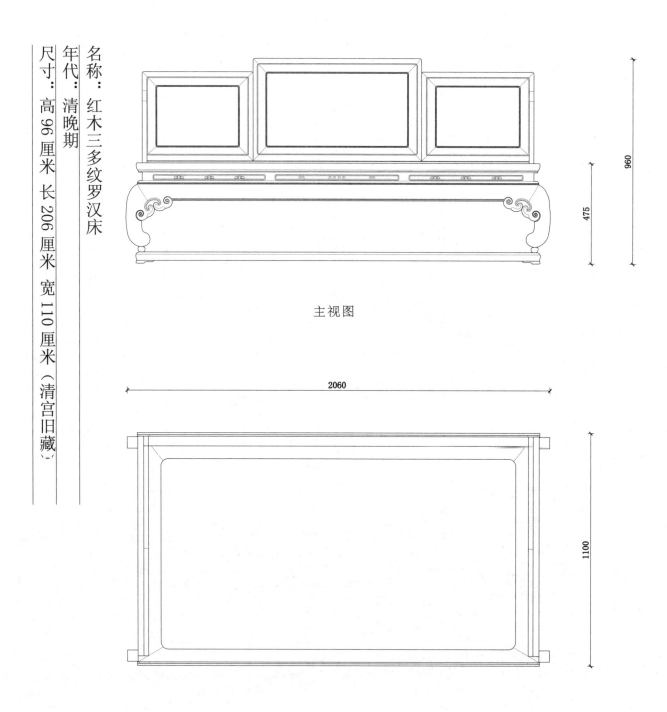

主视图

俯视图

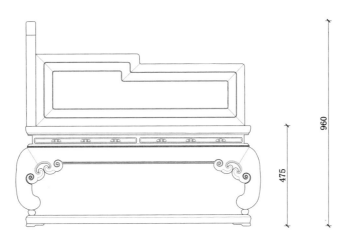

左视图

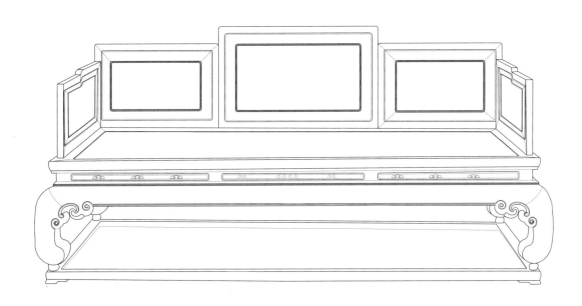

透视图

红木镶铜缠枝花纹床

名称：红木镶铜缠枝花纹床
年代：清代
尺寸：高109.5厘米 长188厘米 宽154厘米（清宫旧藏）

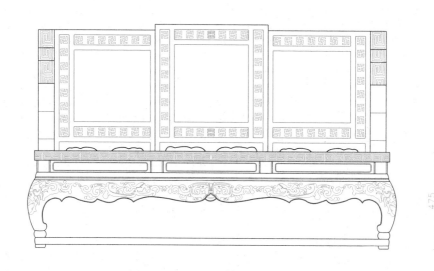

主视图

俯视图

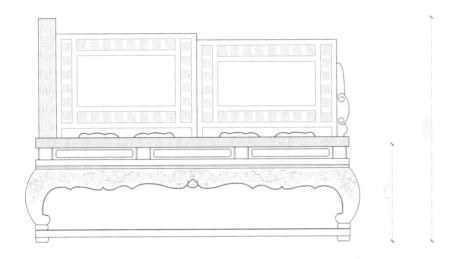

左视图

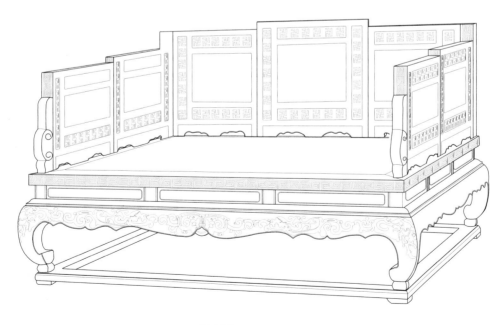

透视图

床榻类

紫檀夔龙纹床

名称：紫檀夔龙纹床
年代：清代
尺寸：高109厘米 长200厘米 宽93厘米（清宫旧藏）

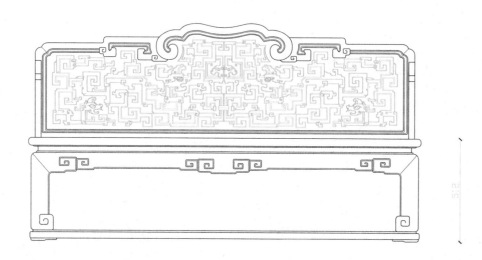

主视图

俯视图

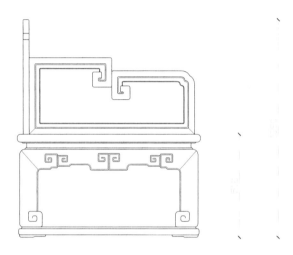

左视图

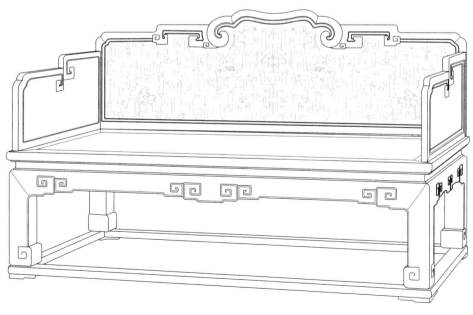

透视图

床榻类

红木嵌大理石罗汉床

名称：红木嵌大理石罗汉床
年代：清代
尺寸：高108厘米 长200厘米 宽93厘米（清宫旧藏）

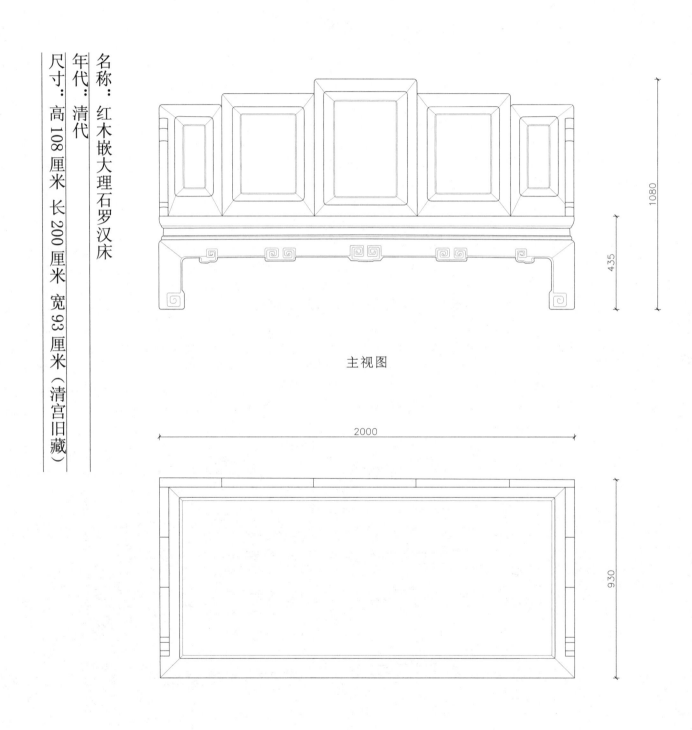

主视图

俯视图

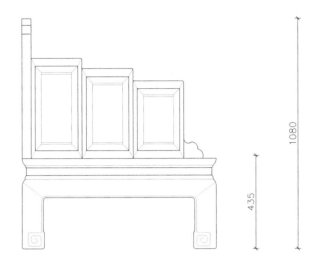

左视图

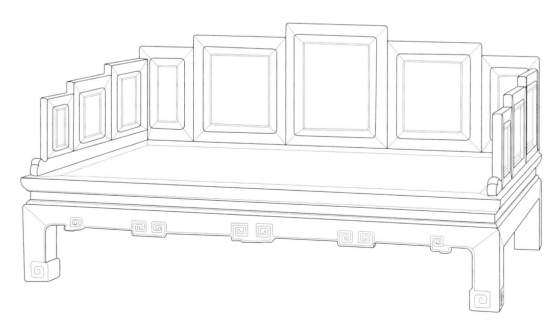

透视图

床榻类

紫檀雕漆云龙纹宝座

名称：紫檀雕漆云龙纹宝座
年代：清乾隆
尺寸：高103厘米 长112厘米 宽85厘米

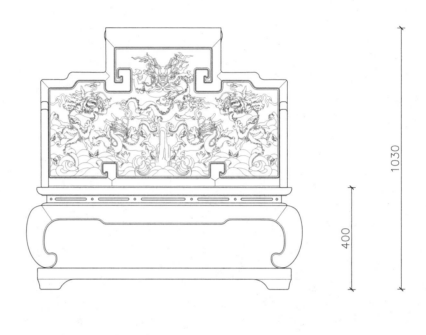

主视图

俯视图

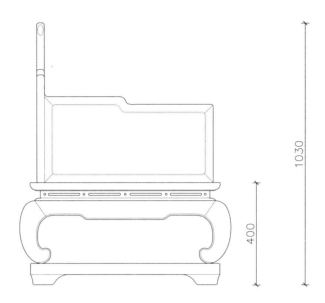

左视图

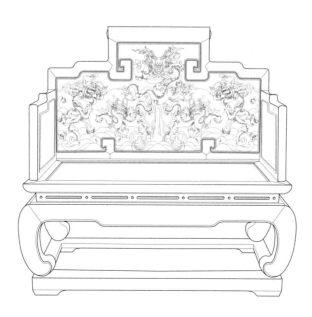

透视图

紫檀嵌玉菊花图宝座

名称：紫檀嵌玉菊花图宝座
年代：清代
尺寸：高108厘米 长110厘米 宽83厘米（清宫旧藏）

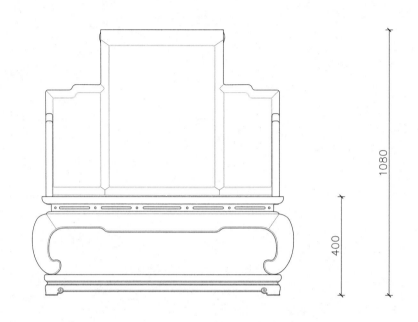

主视图

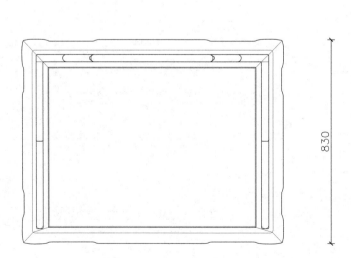

俯视图

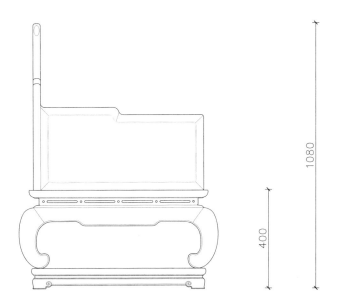

左视图

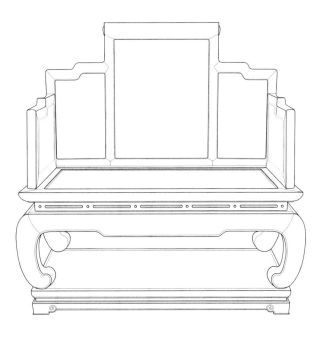

透视图

宝座类

紫檀嵌染牙菊花图宝座

名称：紫檀嵌染牙菊花图宝座
年代：清乾隆
尺寸：高101.4厘米 长113.5厘米 宽78.5厘米（清宫旧藏）

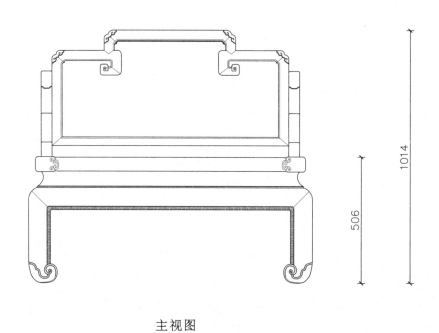

主视图

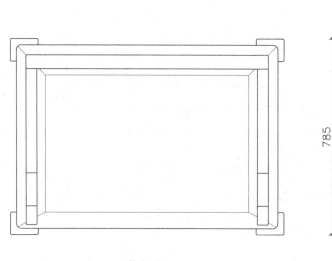

俯视图

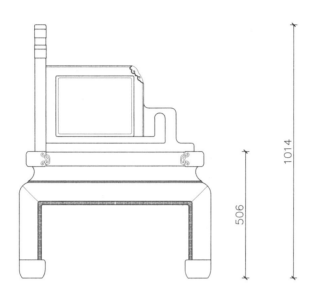

左视图

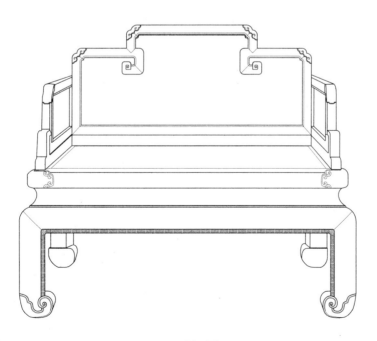

透视图

紫檀嵌瓷福寿纹宝座

名称：紫檀嵌瓷福寿纹宝座
年代：清中期
尺寸：高106厘米 长91厘米 宽66.8厘米（清宫旧藏）

主视图

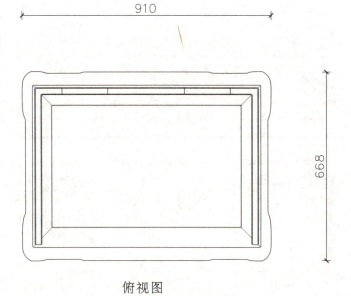

俯视图

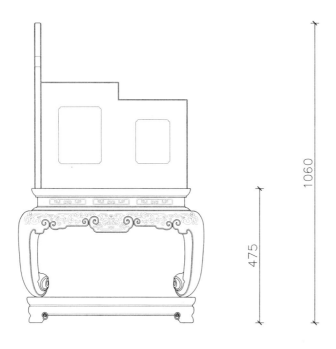

左视图

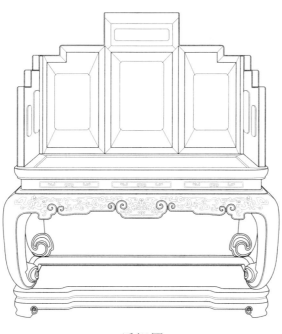

透视图

宝座类

紫檀嵌黄杨木福庆纹宝座

名称：紫檀嵌黄杨木福庆纹宝座
年代：清代
尺寸：高112厘米 长118厘米 宽76厘米（清宫旧藏）

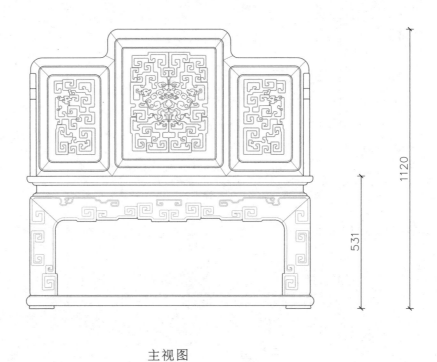

主视图

俯视图

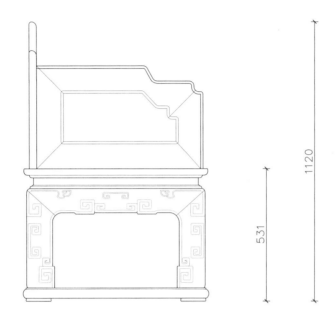

左视图

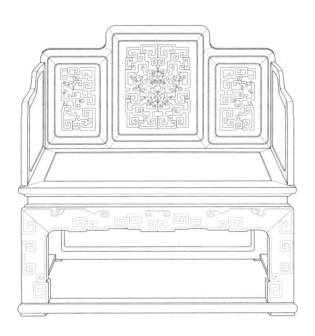

透视图

宝座类 37

故宫典藏清式家具装饰图解

椅／凳／墩

榆木卷叶纹扶手椅

名称：榆木卷叶纹扶手椅
年代：清早期
尺寸：高98厘米 长58厘米 宽43厘米（清宫旧藏）

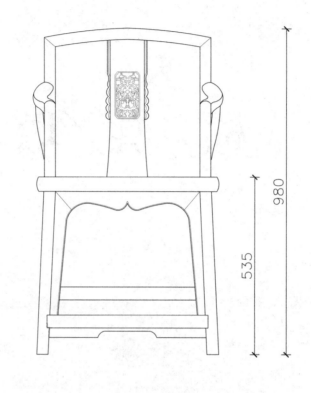

主视图

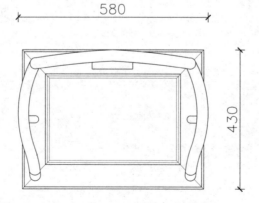

俯视图

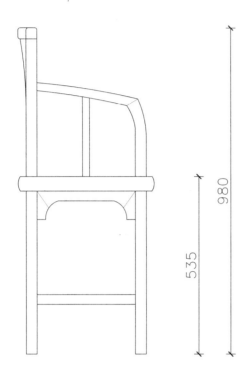

左视图

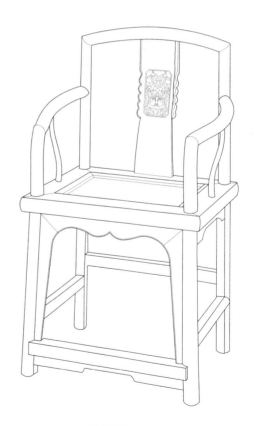

透视图

紫檀描金万福纹扶手椅

名称：紫檀描金万福纹扶手椅
年代：清代
尺寸：高104厘米 长67厘米 宽57厘米（清宫旧藏）

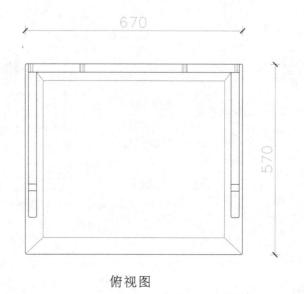

主视图

俯视图

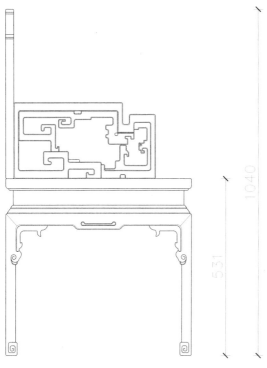

左视图

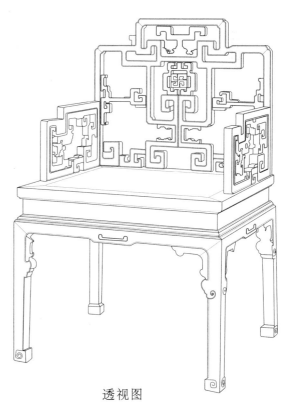

透视图

椅 类 **43**

紫檀雕福庆纹藤心扶手椅

名称：紫檀雕福庆纹藤心扶手椅
年代：清乾隆
尺寸：高85.5厘米 长53.5厘米 宽42厘米（清宫旧藏）

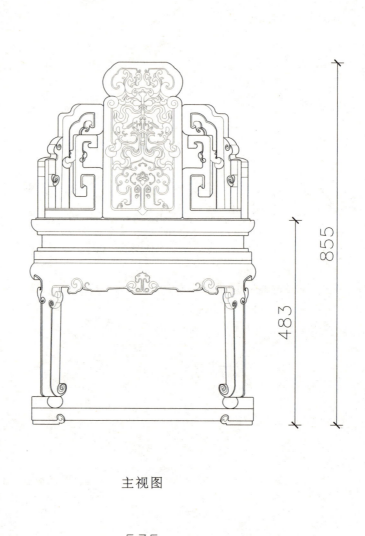

主视图

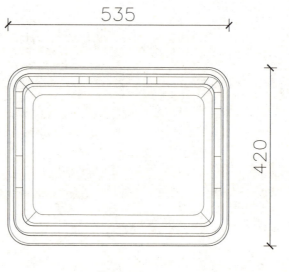

俯视图

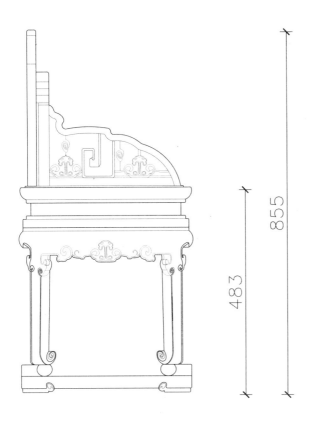

左视图

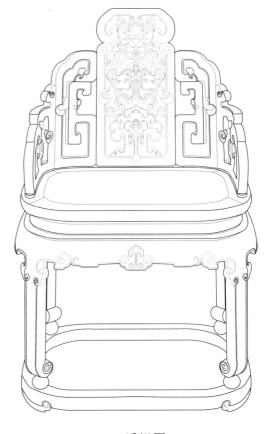

透视图

椅 类 45

紫檀嵌玉花卉纹扶手椅

名称：紫檀嵌玉花卉纹扶手椅

年代：清代

尺寸：高89.5厘米 长60厘米 宽42.5厘米（清宫旧藏）

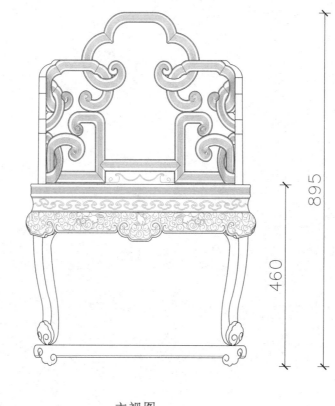

主视图

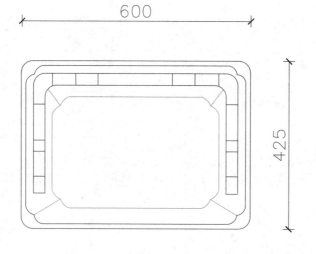

俯视图

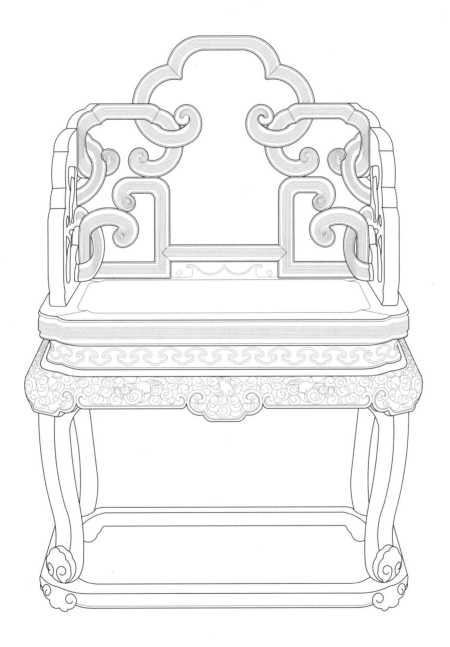

透视图

椅 类 47

紫檀福庆纹扶手椅

名称：紫檀福庆纹扶手椅
年代：清乾隆
尺寸：高106.5厘米 长63.5厘米 宽48厘米（清宫旧藏）

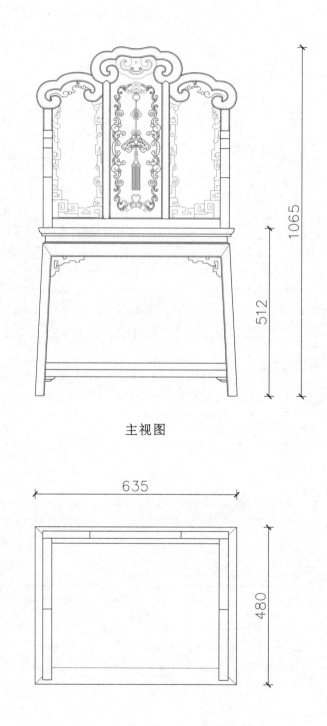

主视图

俯视图

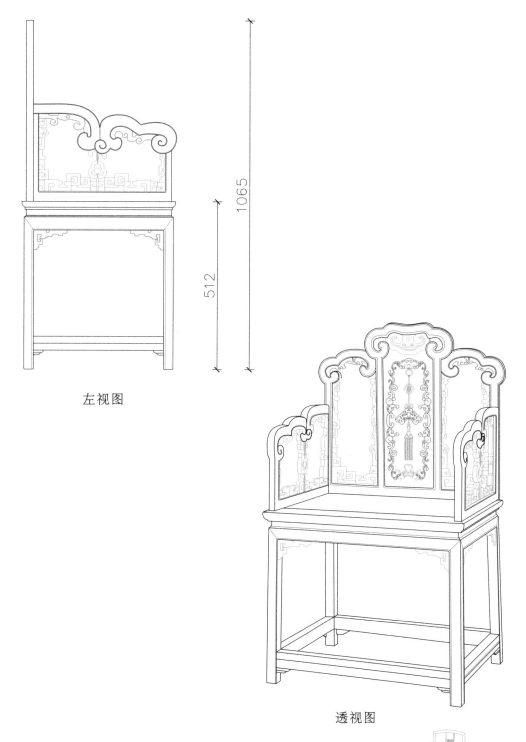

左视图

透视图

椅 类 49

鸡翅木嵌乌木龟背纹扶手椅

名称：鸡翅木嵌乌木龟背纹扶手椅
年代：清乾隆
尺寸：高 83 厘米 长 54 厘米 宽 42 厘米（清宫旧藏）

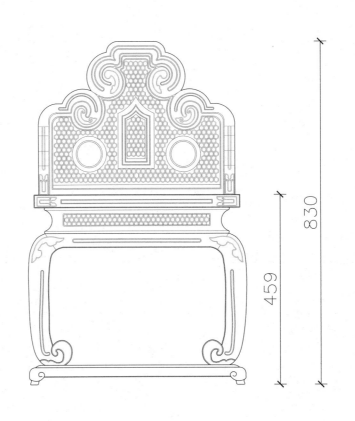

主视图

俯视图

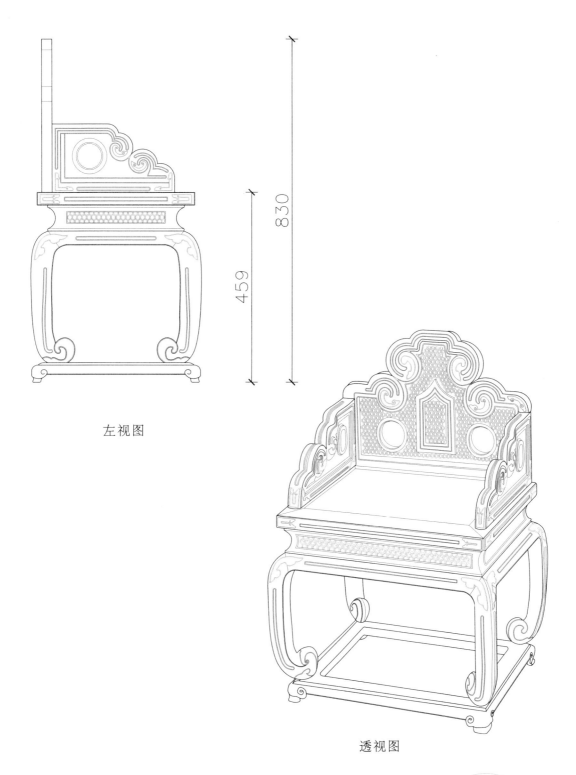

左视图

透视图

椅 类 51

紫檀西洋花纹扶手椅

名称：紫檀西洋花纹扶手椅
年代：清乾隆
尺寸：高117.5厘米 长66厘米 宽51.5厘米（清宫旧藏）

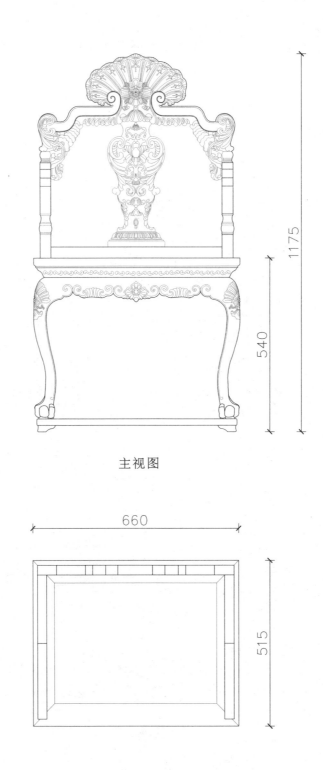

主视图

俯视图

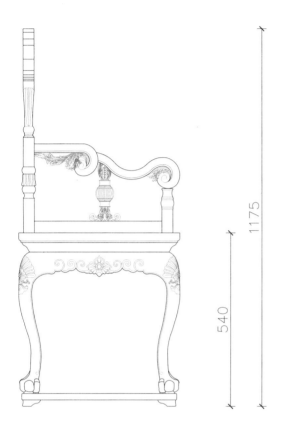

左视图

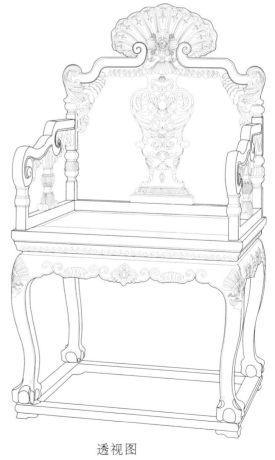

透视图

椅 类 53

紫檀福寿纹扶手椅

名称：紫檀福寿纹扶手椅

年代：清乾隆

尺寸：高108.5厘米 长65.5厘米 宽51.5厘米（清宫旧藏）

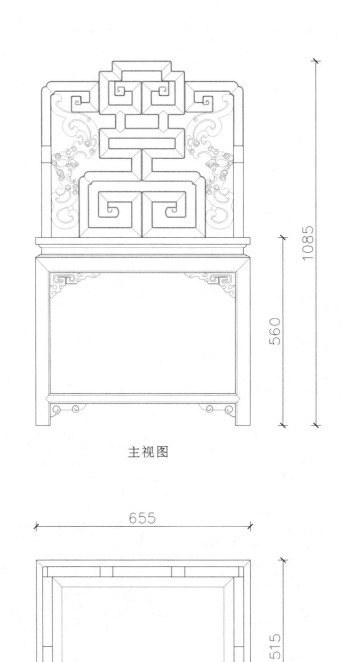

主视图

俯视图

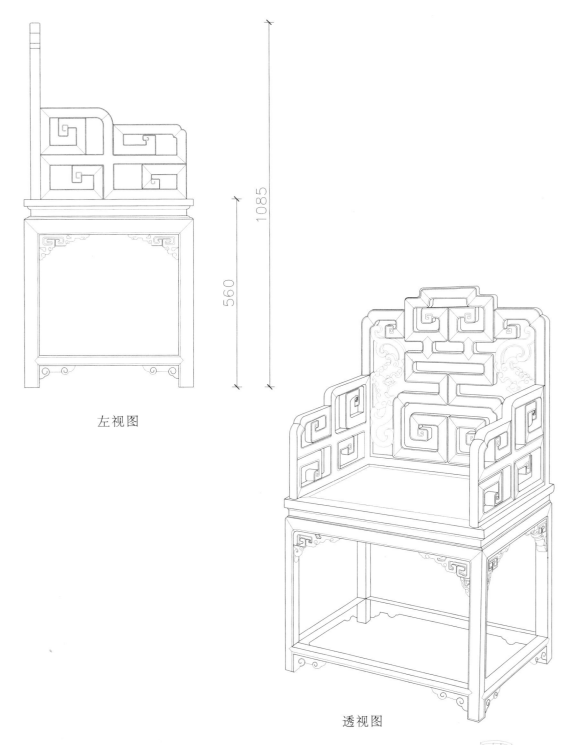

左视图

透视图

椅 类 55

紫檀嵌黄杨木蝠螭纹扶手椅

名称：紫檀嵌黄杨木蝠螭纹扶手椅

年代：清乾隆

尺寸：高99厘米 长66厘米 宽51厘米（清宫旧藏）

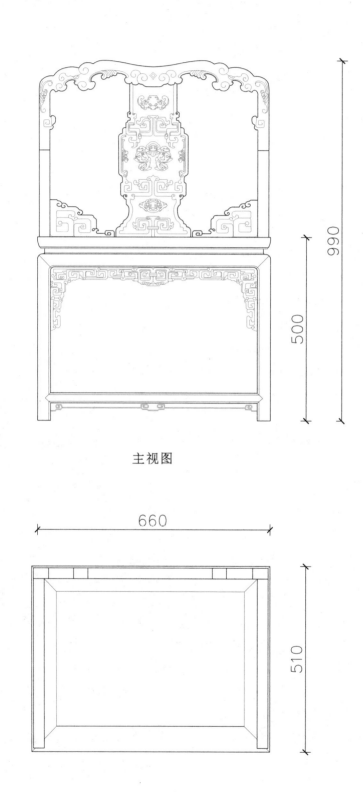

主视图

俯视图

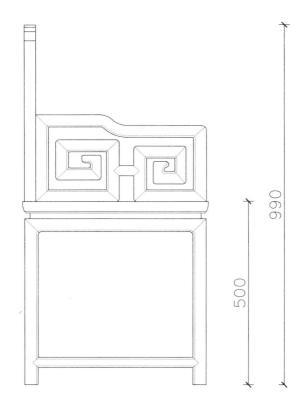

左视图

透视图

椅 类 57

紫檀竹节纹扶手椅

名称：紫檀竹节纹扶手椅
年代：清代
尺寸：高93厘米 长58厘米 宽49厘米（清宫旧藏）

主视图

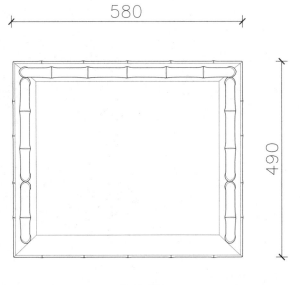

俯视图

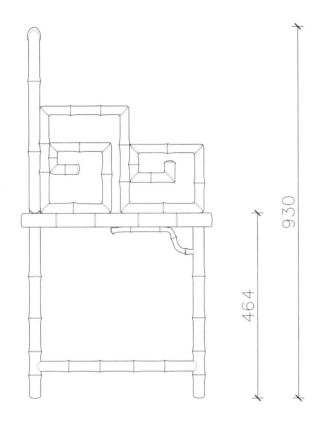

左视图

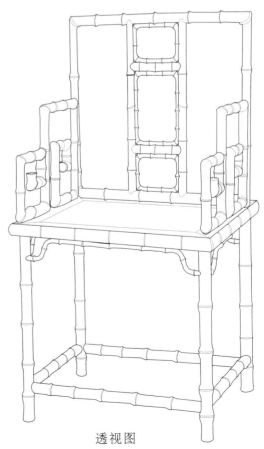

透视图

椅 类 59

紫檀夔凤纹扶手椅

名称：紫檀夔凤纹扶手椅
年代：清代
尺寸：高81厘米 长53厘米 宽42厘米（清宫旧藏）

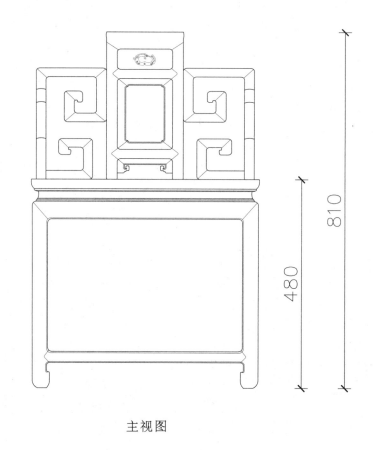

主视图

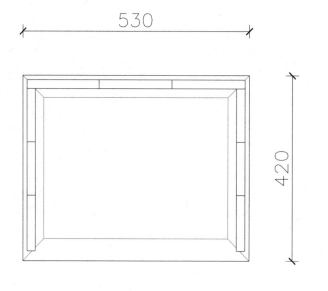

俯视图

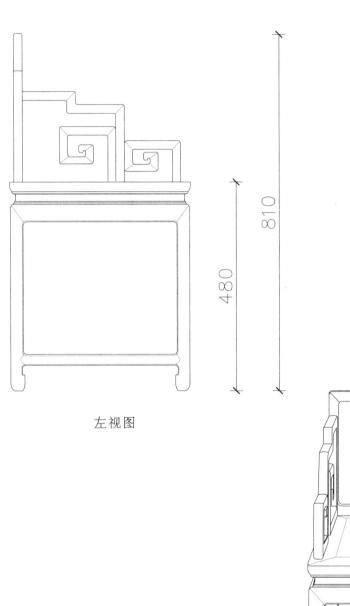

左视图

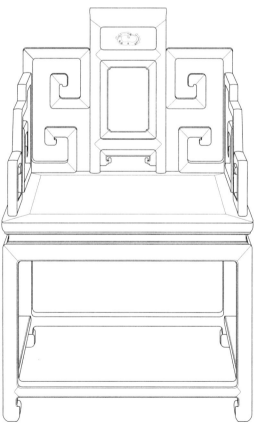

透视图

椅 类 61

红漆描金夔龙福寿纹扶手椅

名称：红漆描金夔龙福寿纹扶手椅
年代：清代
尺寸：高 94 厘米 长 62 厘米 宽 48 厘米（清宫旧藏）

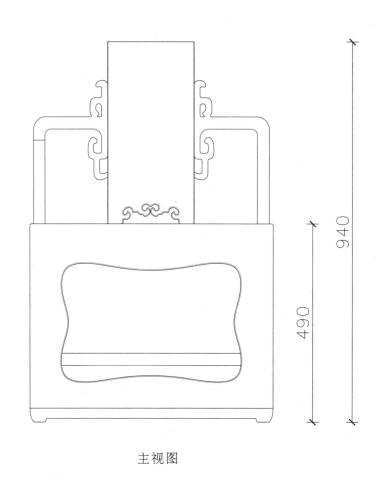

主视图

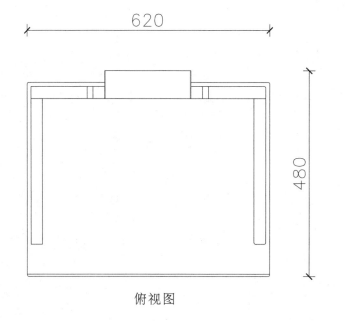

俯视图

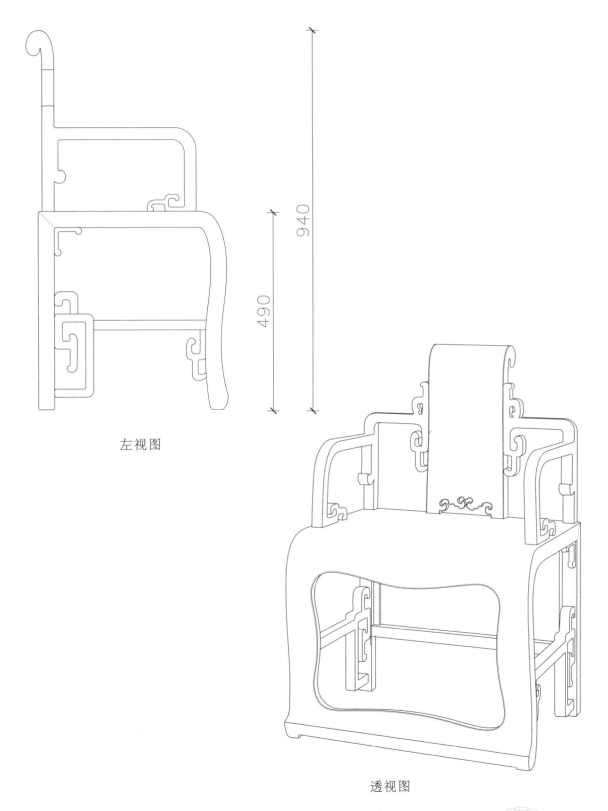

左视图

透视图

椅 类 63

紫檀云蝠纹扶手椅

名称：紫檀云蝠纹扶手椅
年代：清代
尺寸：高91厘米 长66厘米 宽51厘米（清宫旧藏）

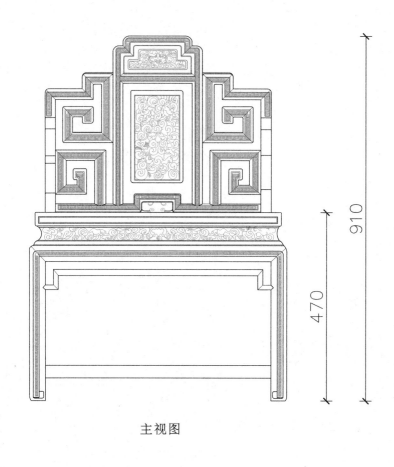

主视图

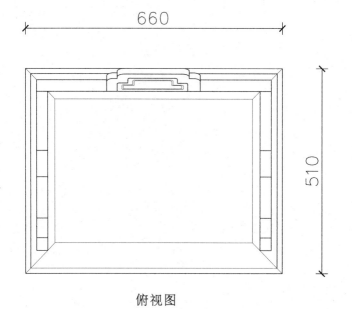

俯视图

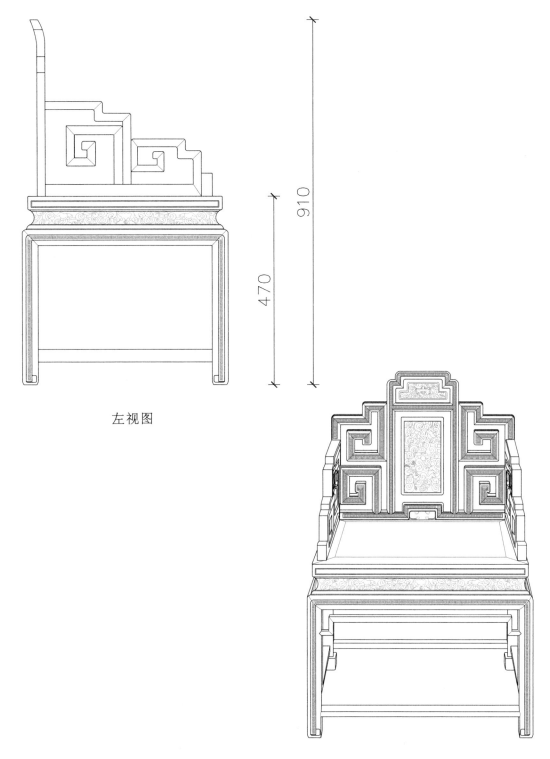

左视图

透视图

椅 类 65

紫檀拐子纹扶手椅

名称：紫檀拐子纹扶手椅
年代：清代
尺寸：高92.5厘米 长58厘米 宽47厘米（清宫旧藏）

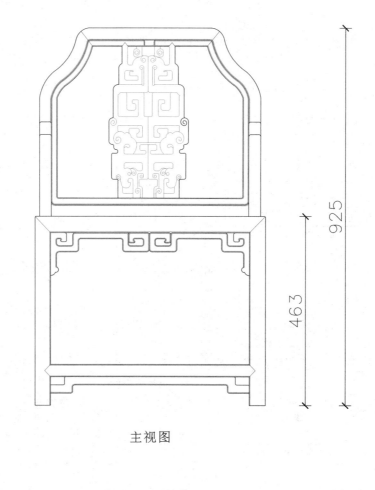

主视图

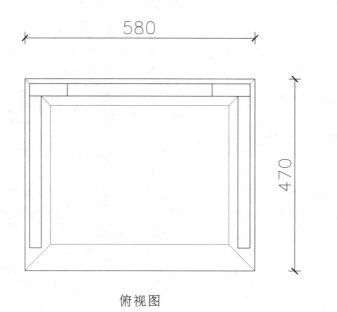

俯视图

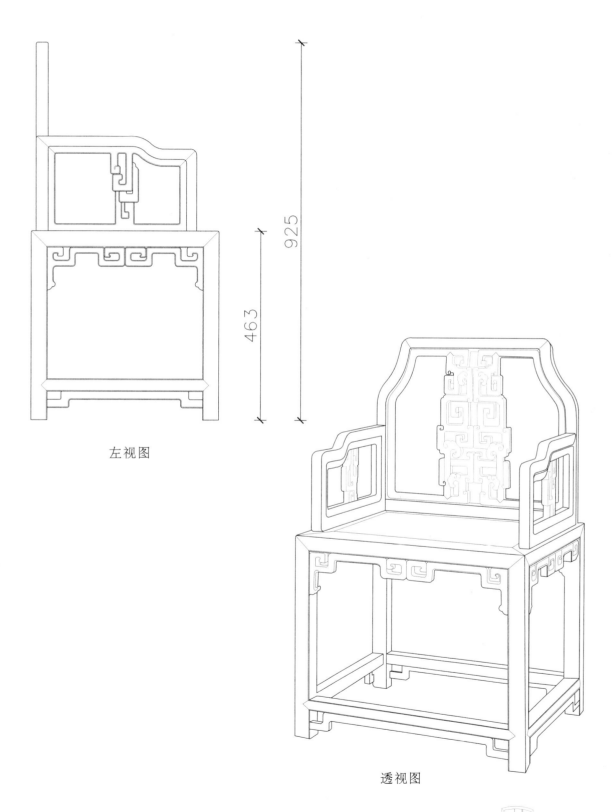

左视图

透视图

椅类 **67**

黄花梨福寿纹矮坐椅

名称：黄花梨福寿纹矮坐椅
年代：清早期
尺寸：高74厘米 长78厘米 宽58厘米（清宫旧藏）

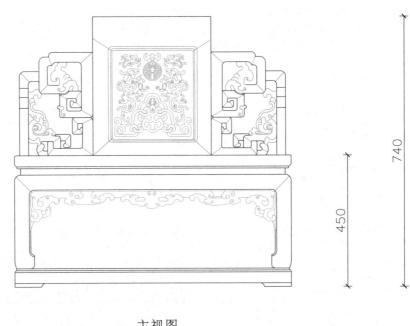

主视图

俯视图

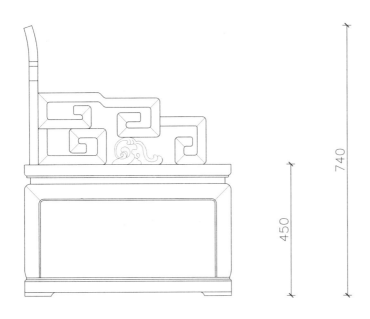

左视图

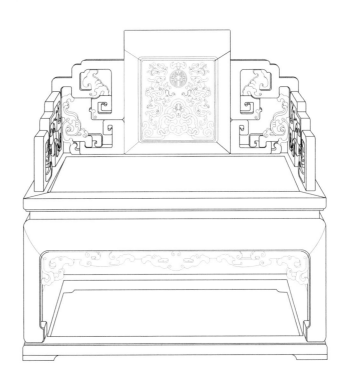

透视图

椅类 69

紫檀嵌粉彩四季花鸟图瓷片椅

名称：紫檀嵌粉彩四季花鸟图瓷片椅
年代：清雍正
尺寸：高88.5厘米 长55.5厘米 宽44.5厘米（清宫旧藏）

主视图

俯视图

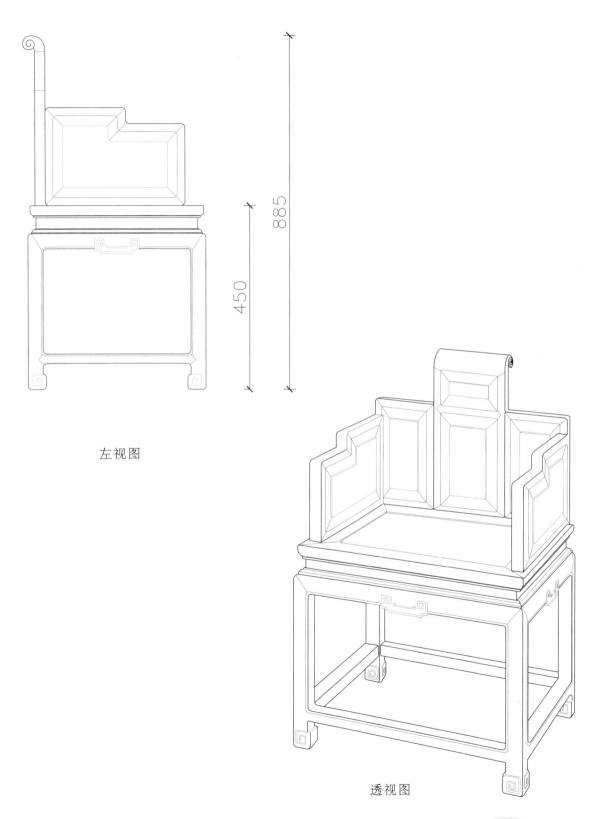

左视图

透视图

椅 类 71

紫檀嵌桦木鸾凤纹椅

名称：紫檀嵌桦木鸾凤纹椅
年代：清雍正至乾隆
尺寸：高92.5厘米 长85.5厘米 宽44厘米（清宫旧藏）

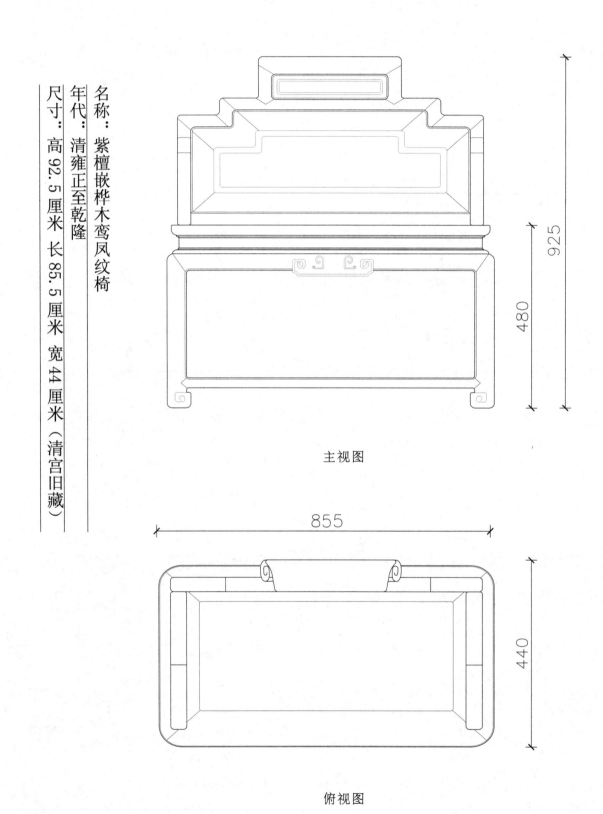

主视图

俯视图

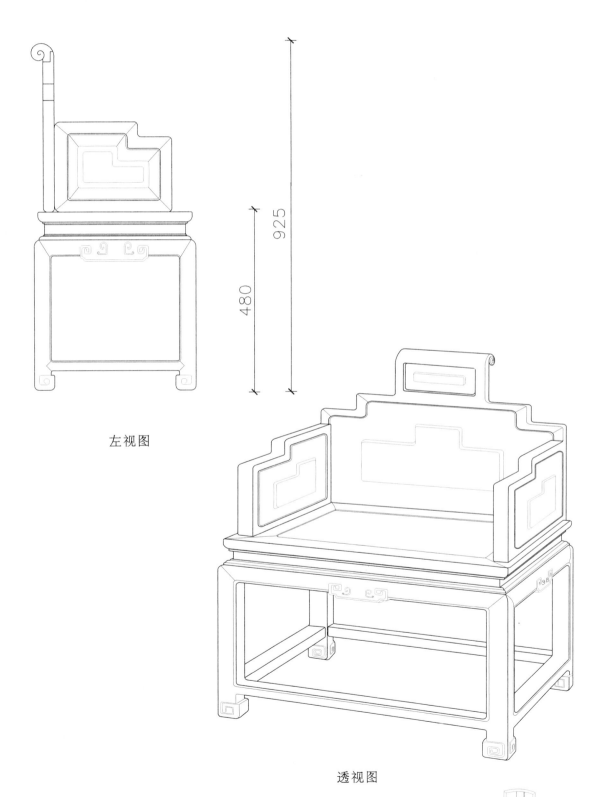

左视图

透视图

紫檀嵌桦木竹节纹椅

名称：紫檀嵌桦木竹节纹椅

年代：清乾隆

尺寸：高 107 厘米 长 64 厘米 宽 49.5 厘米（清宫旧藏）

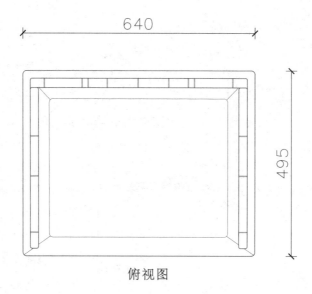

主视图

俯视图

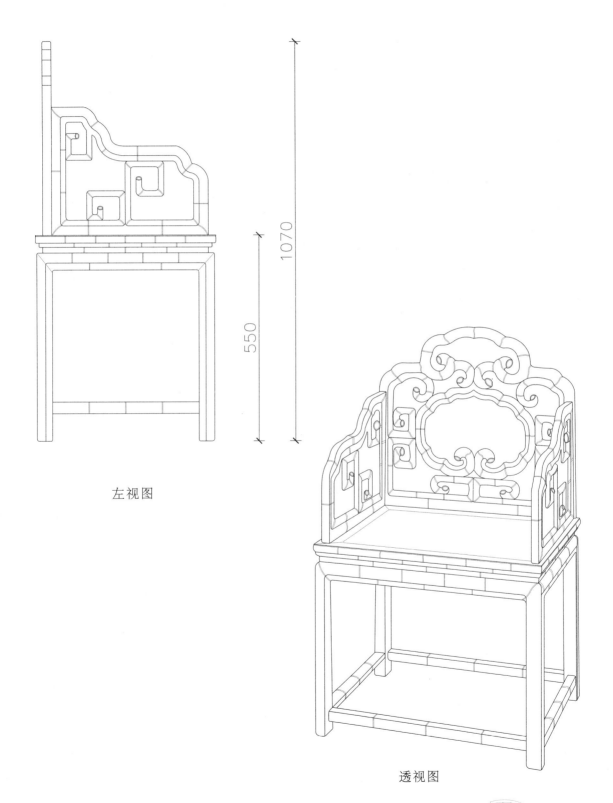

左视图

透视图

椅 类 75

紫檀福庆如意纹椅

名称：紫檀福庆如意纹椅

年代：清代

尺寸：高 108 厘米 长 66 厘米 宽 51.5 厘米（清宫旧藏）

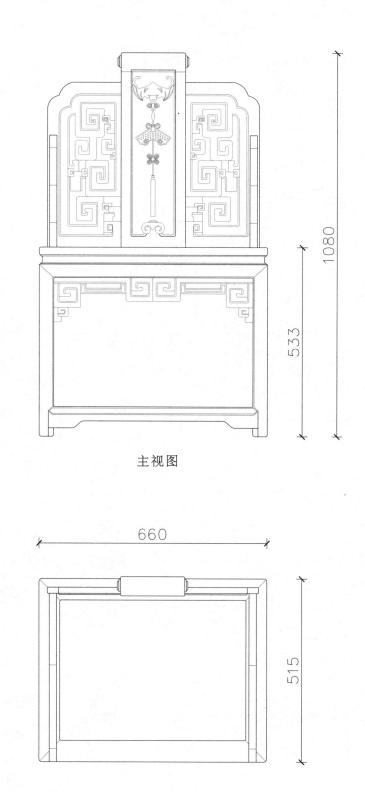

主视图

俯视图

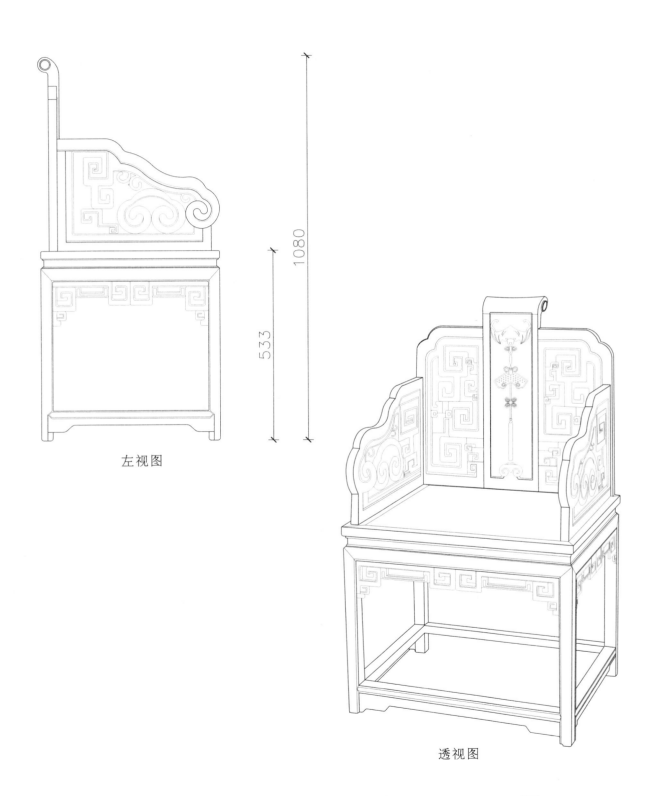

左视图

透视图

椅 类 77

黄花梨拐子纹靠背椅

名称：黄花梨拐子纹靠背椅

年代：清乾隆

尺寸：高 121 厘米 长 56 厘米 宽 44 厘米

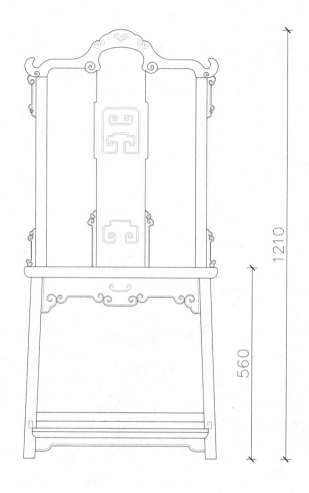

主视图

俯视图

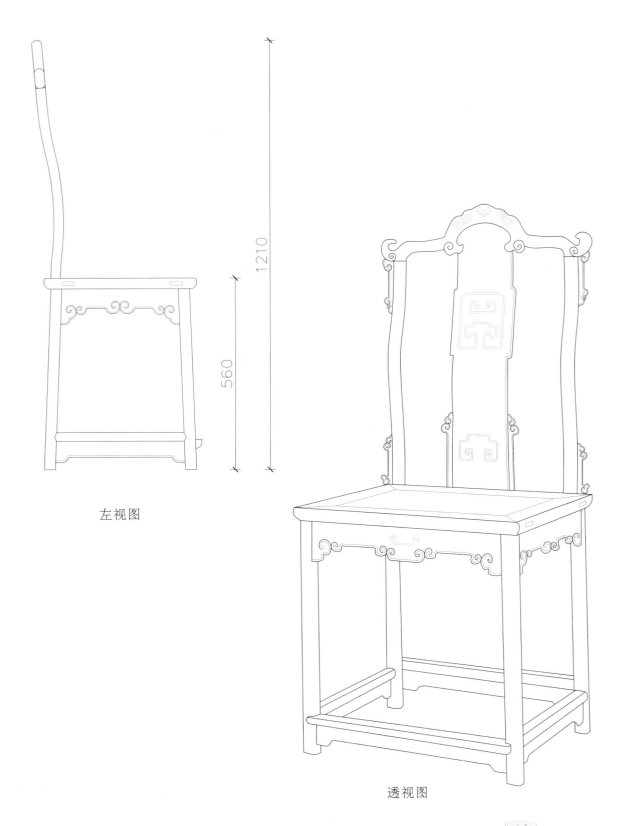

左视图

透视图

椅 类 79

竹框黑漆描金菊蝶纹靠背椅

名称：竹框黑漆描金菊蝶纹靠背椅
年代：清乾隆
尺寸：高101厘米 长48厘米 宽39厘米（清宫旧藏）

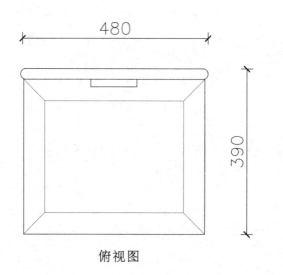

主视图

俯视图

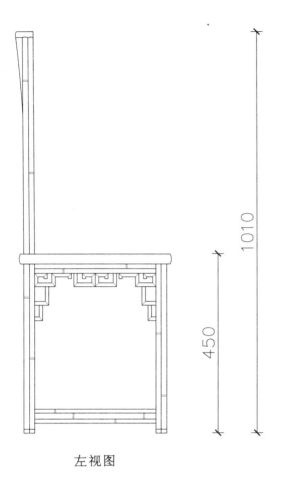

左视图

透视图

椅 类 81

紫漆描金福寿纹靠背椅

名称：紫漆描金福寿纹靠背椅

年代：清代

尺寸：高 102.5 厘米 长 48.5 厘米 宽 39.5 厘米（清宫旧藏）

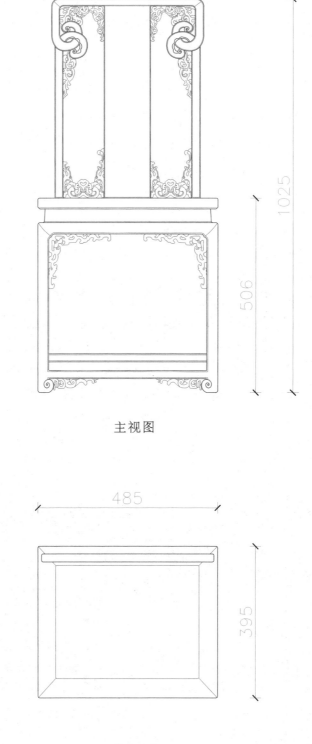

主视图

俯视图

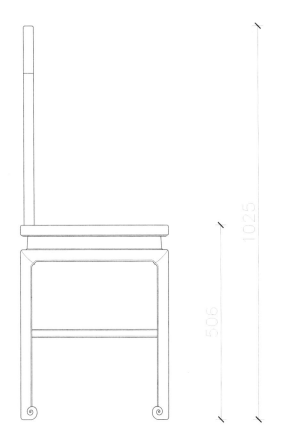

左视图

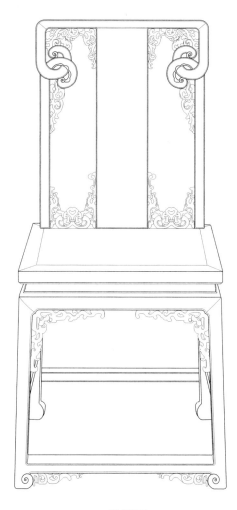

透视图

椅 类 **83**

黑漆描金花草纹双人椅

名称：黑漆描金花草纹双人椅
年代：清代
尺寸：高 96 厘米 长 96 厘米 宽 42 厘米（清宫旧藏）

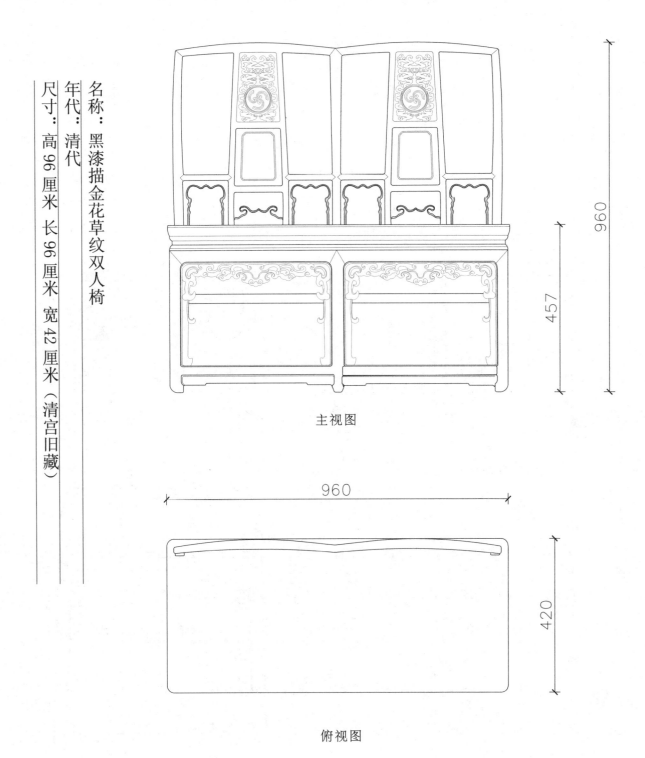

主视图

俯视图

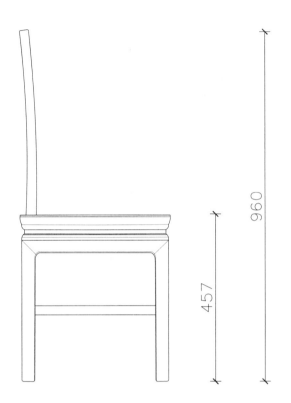

左视图

透视图

椅 类 85

剔黑彩绘梅花式凳

名称：剔黑彩绘梅花式凳
年代：清乾隆
尺寸：高50厘米 面径30厘米（清宫旧藏）

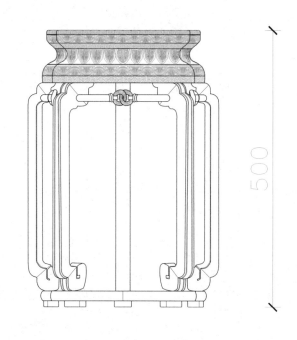

主视图

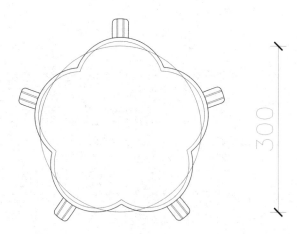

俯视图

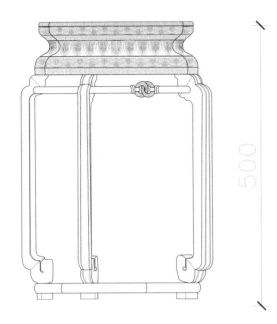

左视图

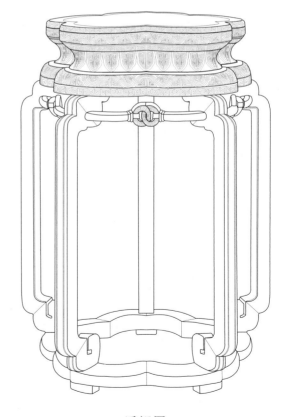

透视图

凳墩类 87

紫檀嵌竹冰梅纹梅花式凳

名称：紫檀嵌竹冰梅纹梅花式凳
年代：清乾隆
尺寸：高46厘米 面径34厘米（清宫旧藏）

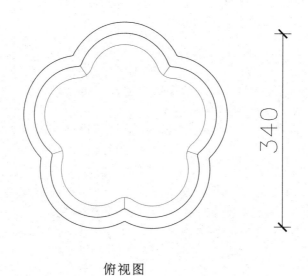

主视图

俯视图

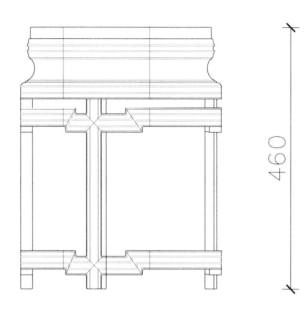

左视图

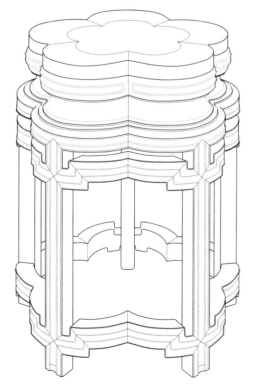

透视图

凳墩类 89

方形抹脚文竹凳

名称：方形抹脚文竹凳
年代：清中期
尺寸：高 46 厘米 长 34.5 厘米 宽 34.5 厘米（清宫旧藏）

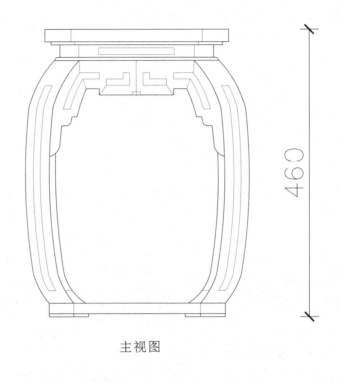

主视图

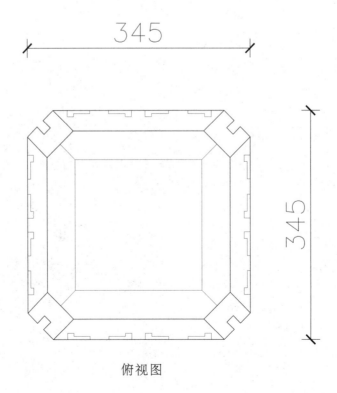

俯视图

左视图

透视图

凳墩类 91

紫檀如意纹方凳

名称：紫檀如意纹方凳
年代：清中期
尺寸：高50.5厘米 长41.5厘米 宽35厘米（清宫旧藏）

505

主视图

415

350

俯视图

左视图

透视图

凳墩类 93

紫檀嵌玉团花纹六方凳

名称：紫檀嵌玉团花纹六方凳
年代：清代
尺寸：高 47 厘米　面径 35.5 厘米（清宫旧藏）

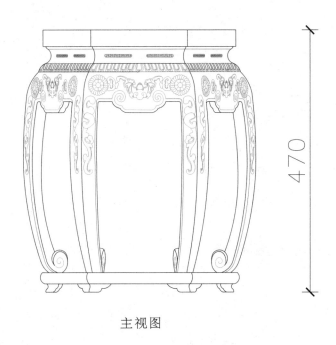

主视图

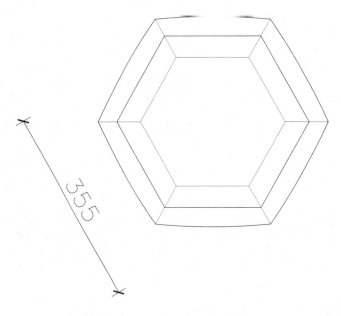

俯视图

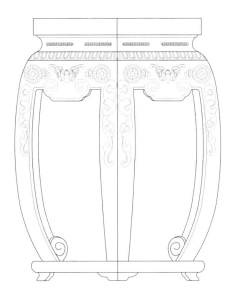

左视图

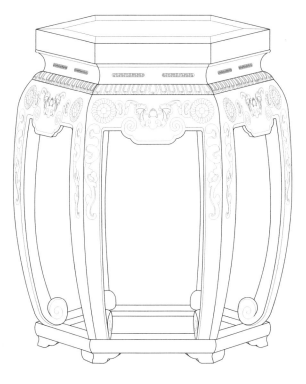

透视图

紫檀缠枝莲纹四开光坐墩

名称：紫檀缠枝莲纹四开光坐墩
年代：清早期
尺寸：高53厘米 面径26厘米（清宫旧藏）

主视图

俯视图

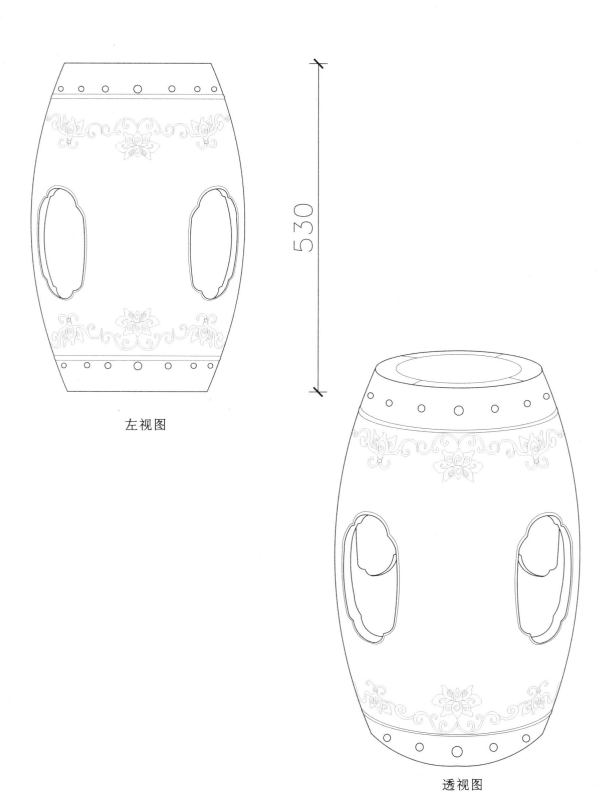

左视图

透视图

凳墩类 97

紫檀云头纹五开光坐墩

名称：紫檀云头纹五开光坐墩
年代：清乾隆
尺寸：高 52 厘米 面径 28 厘米（清宫旧藏）

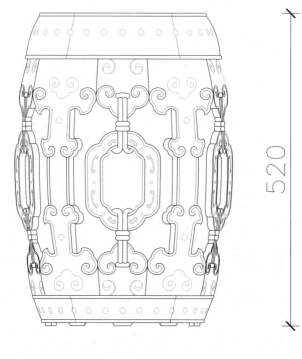

主视图

俯视图

左视图

透视图

凳墩类

紫檀兽面衔环纹八方坐墩

名称：紫檀兽面衔环纹八方坐墩
年代：清乾隆
尺寸：高 52 厘米 长 37 厘米 宽 31 厘米（清宫旧藏）

主视图

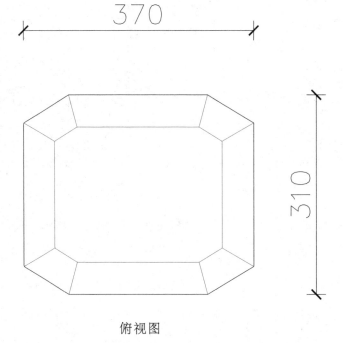

俯视图

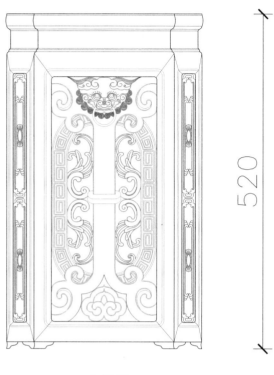

左视图

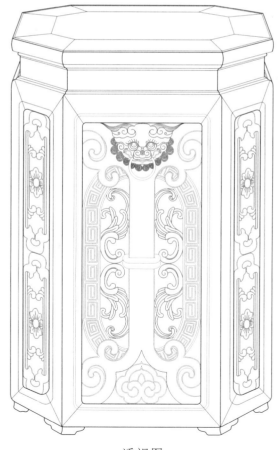

透视图

凳墩类 101

黑漆描金勾云纹交泰式坐墩

名称：黑漆描金勾云纹交泰式坐墩
年代：清中期
尺寸：高 49 厘米 面径 36.5 厘米（清宫旧藏）

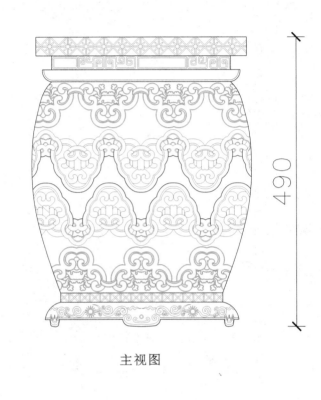

主视图

俯视图

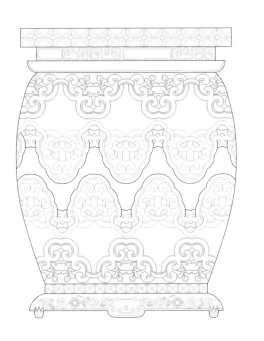

左视图

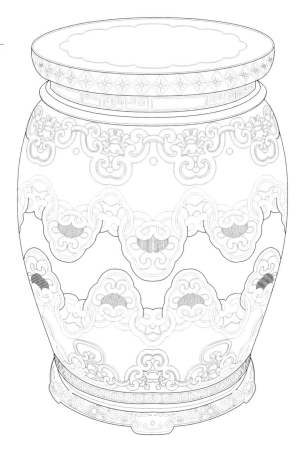

透视图

凳墩类

故宫典藏清式家具装饰图解

桌／案／几

黄花梨云龙寿字纹方桌

名称：黄花梨云龙寿字纹方桌
年代：清乾隆
尺寸：高86.5厘米 长95厘米 宽95厘米（清宫旧藏）

主视图

俯视图

左视图

透视图

榆木卷云纹方桌

名称：榆木卷云纹方桌
年代：清代
尺寸：高83厘米 长85.7厘米 宽81.8厘米（清宫旧藏）

主视图（830）

俯视图（857 × 818）

左视图

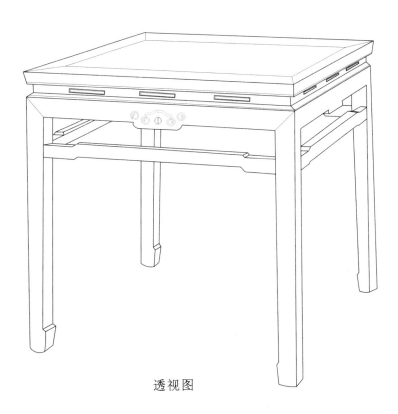

透视图

湘妃竹漆面长桌

名称：湘妃竹漆面长桌
年代：清雍正
尺寸：高83厘米 长92厘米 宽38厘米（清宫旧藏）

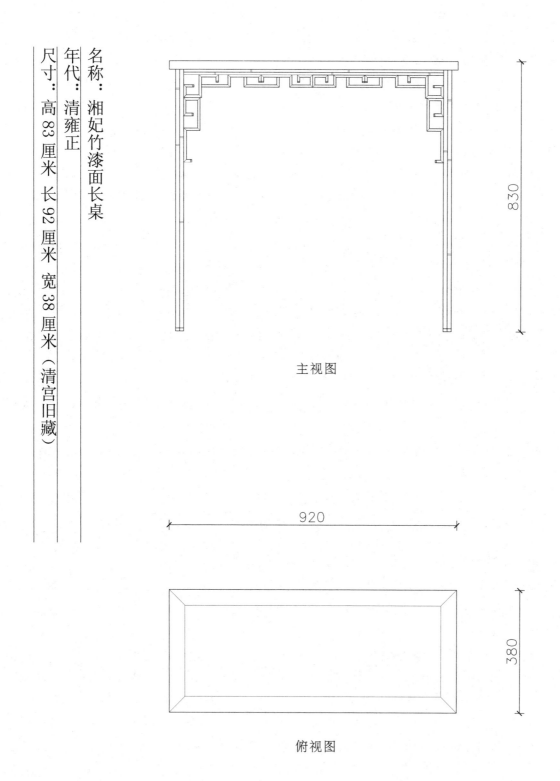

主视图

俯视图

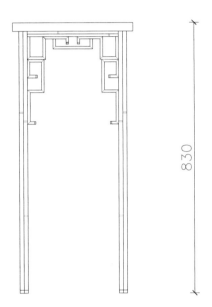

左视图

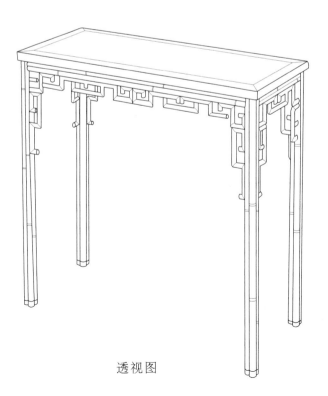

透视图

桌 类

紫檀拐子纹长桌

名称：紫檀拐子纹长桌
年代：清乾隆
尺寸：高81厘米 长116厘米 宽39厘米（清宫旧藏）

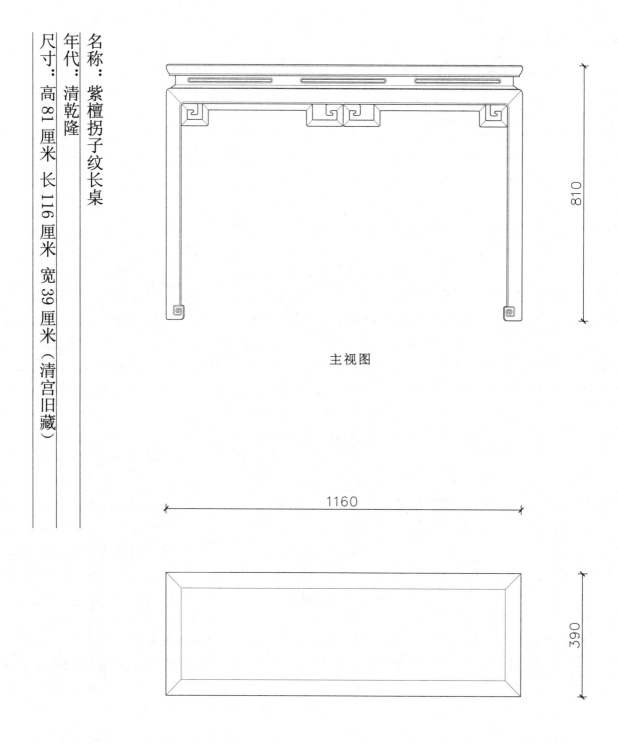

主视图

俯视图

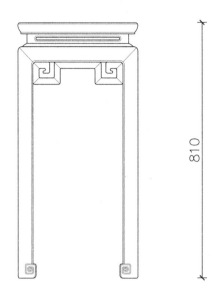

左视图

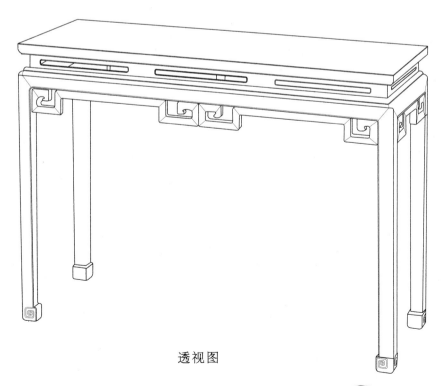

透视图

填漆戗金万字勾莲纹长桌

名称：填漆戗金万字勾花纹长桌
年代：清乾隆
尺寸：高84厘米 长139.5厘米 宽48.5厘米（清宫旧藏）

主视图

俯视图

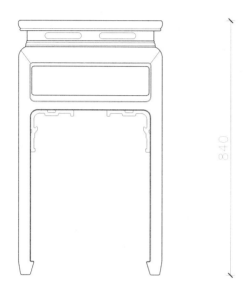

左视图

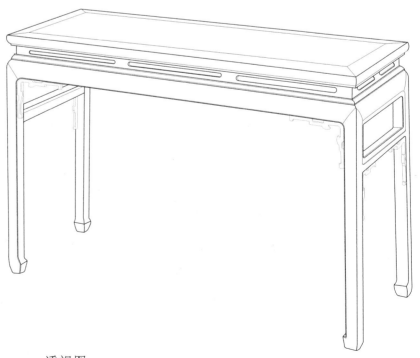

透视图

桌 类 115

紫檀嵌桦木夔龙纹长桌

名称：紫檀嵌桦木夔龙纹长桌
年代：清乾隆
尺寸：高86.5厘米 长145厘米 宽47.5厘米（清宫旧藏）

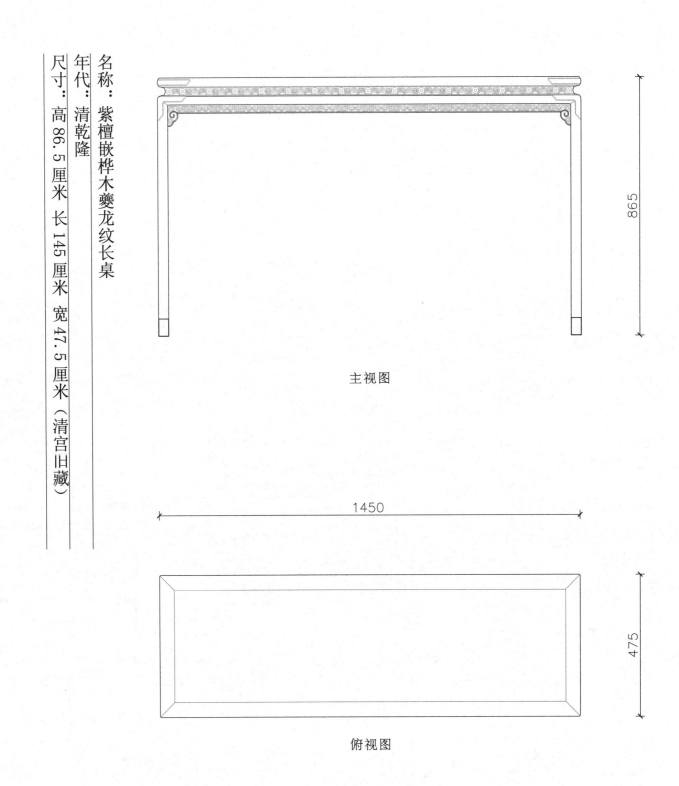

主视图

俯视图

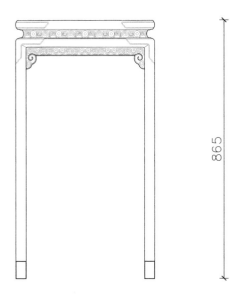

左视图

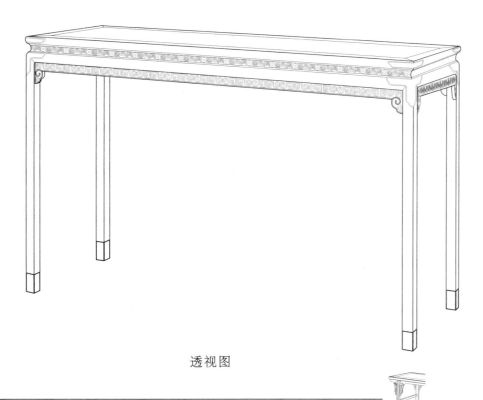

透视图

桌 类 117

红木云纹长桌

名称：红木云纹长桌
年代：清代
尺寸：高 83 厘米 长 133 厘米 宽 47 厘米（清宫旧藏）

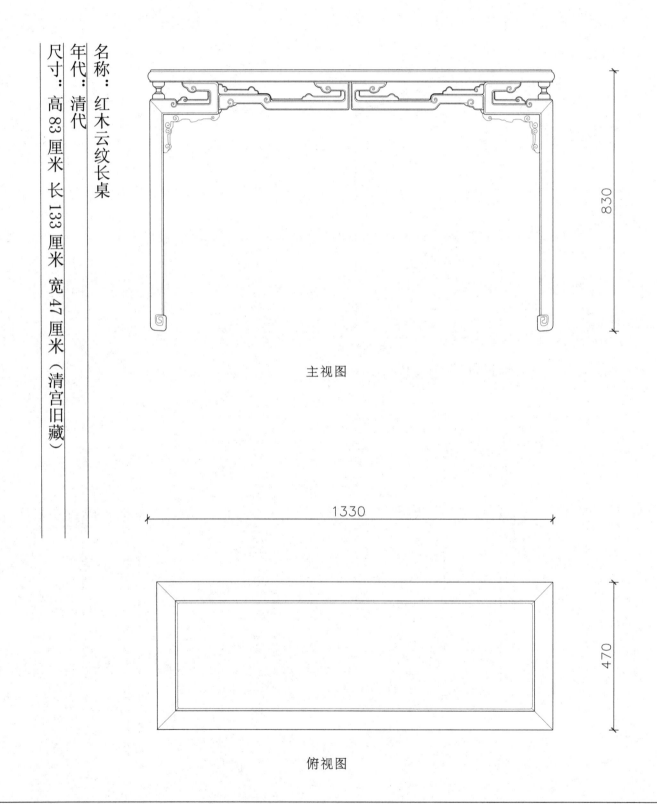

主视图

俯视图

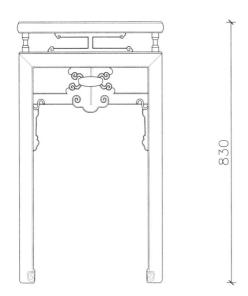

左视图

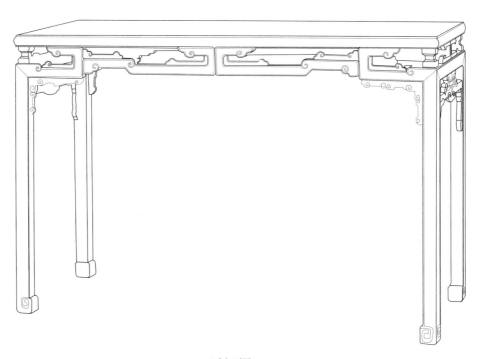

透视图

桌 类

紫檀蕉叶纹长桌

名称：紫檀蕉叶纹长桌
年代：清代
尺寸：高85厘米 长185厘米 宽68.5厘米（清宫旧藏）

主视图

俯视图

左视图

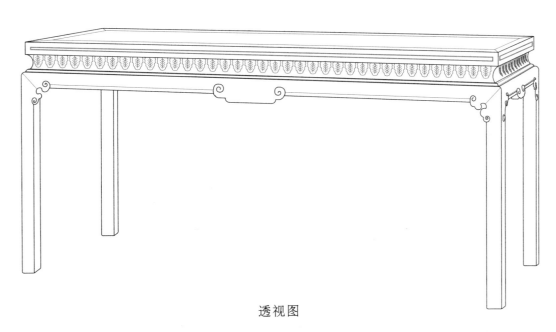

透视图

紫檀西番莲纹铜包角条桌

名称：紫檀西番莲纹铜包角条桌
年代：清乾隆
尺寸：高 87.5 厘米 长 127.4 厘米 宽 32 厘米（清宫旧藏）

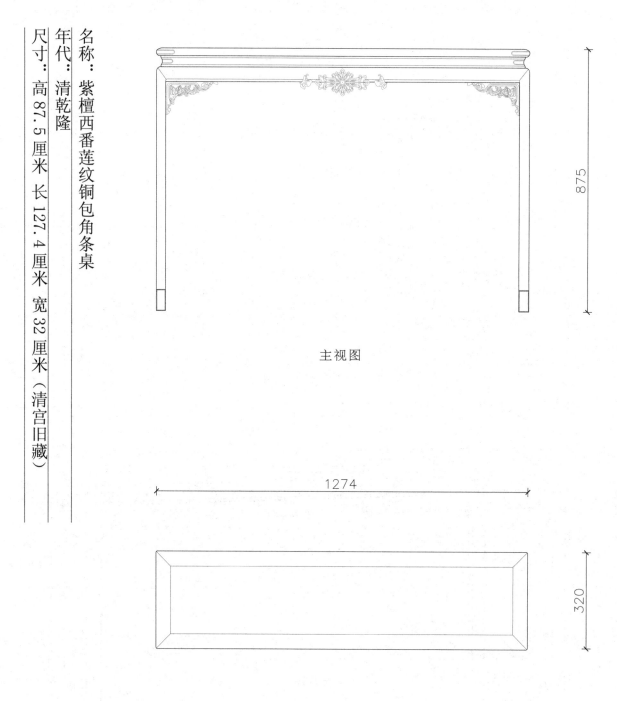

主视图

俯视图

左视图

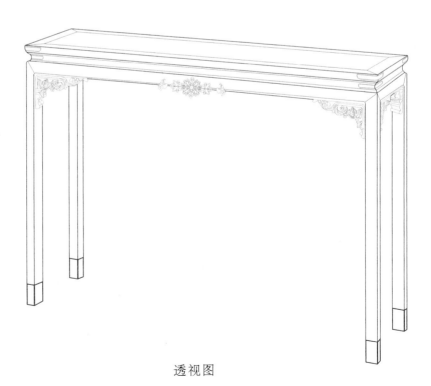

透视图

桌 类 123

紫檀宝珠纹条桌

名称：紫檀宝珠纹条桌
年代：清代
尺寸：高85厘米 长160厘米 宽47厘米（清宫旧藏）

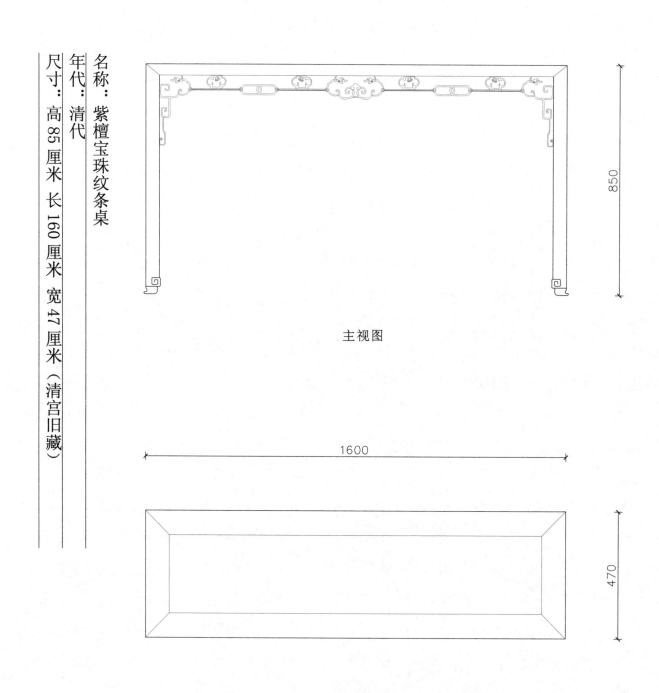

主视图

俯视图

左视图

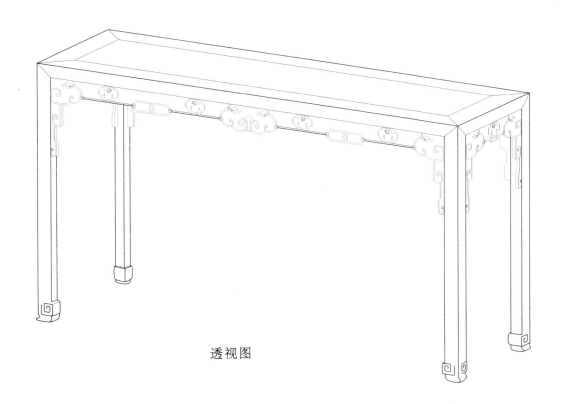

透视图

花梨木回纹条桌

名称：花梨木回纹条桌
年代：清乾隆
尺寸：高85厘米 长144.5厘米 宽38.5厘米（清宫旧藏）

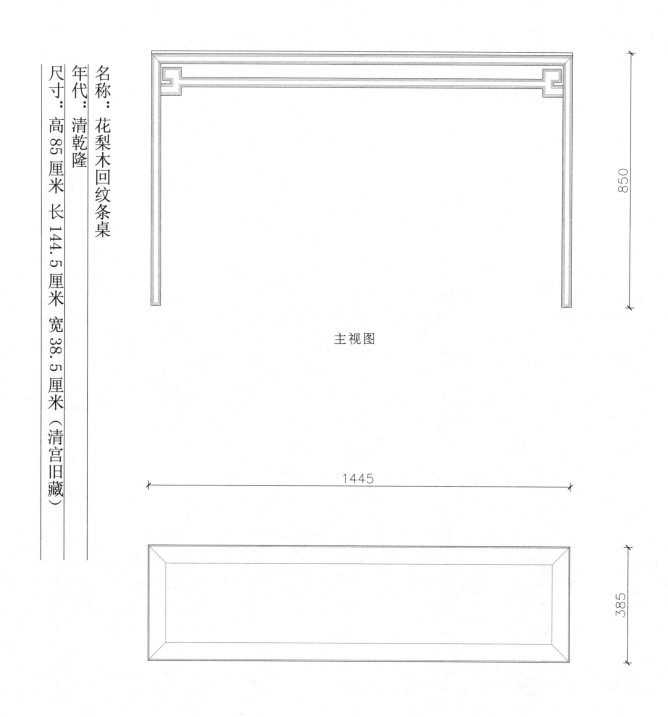

主视图

俯视图

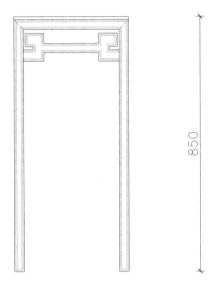

左视图

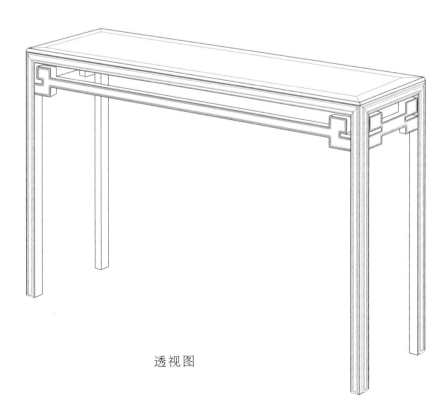

透视图

桌 类

紫檀条桌

名称：紫檀条桌
年代：清代
尺寸：高88.5厘米 长174厘米 宽45厘米（清宫旧藏）

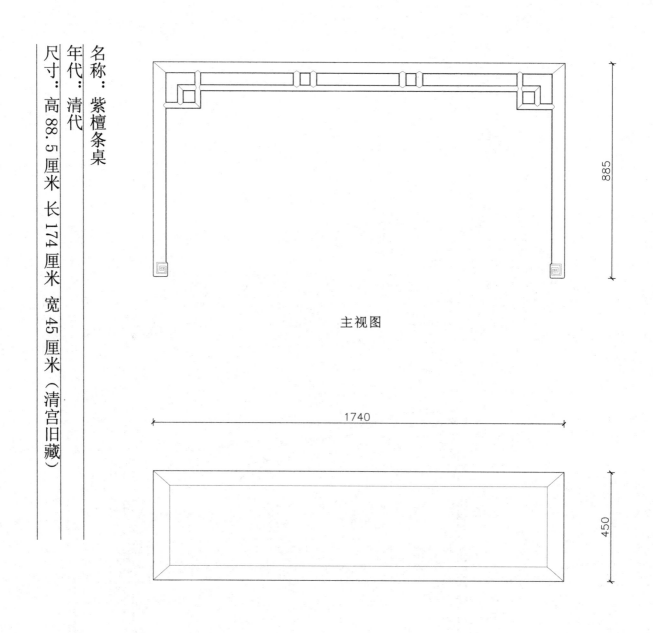

主视图

俯视图

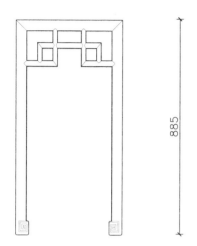

左视图

透视图

桌 类 **129**

紫檀夔龙纹铜包角条桌

名称：紫檀夔龙纹铜包角条桌
年代：清代
尺寸：高86.5厘米 长144厘米 宽39厘米（清宫旧藏）

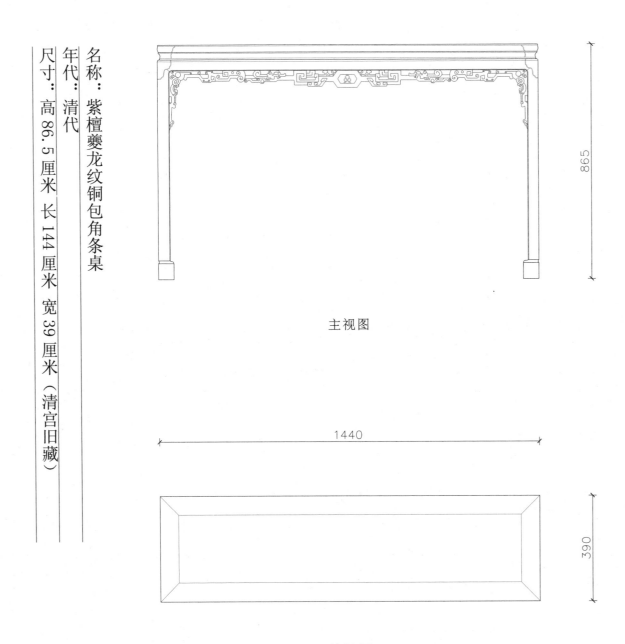

主视图

俯视图

左视图

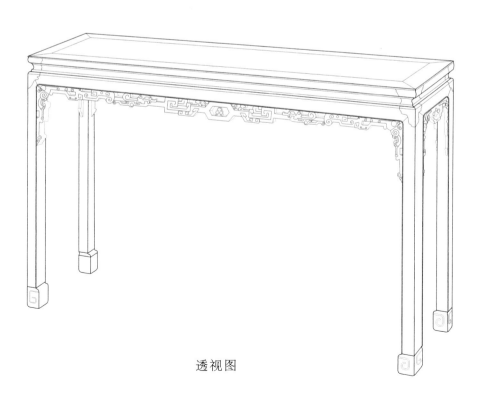

透视图

桌 类 131

黑漆嵌玉描金百寿字炕桌

名称：黑漆嵌玉描金百寿字炕桌
年代：清乾隆
尺寸：高29.5厘米 长112厘米 宽81厘米（清宫旧藏）

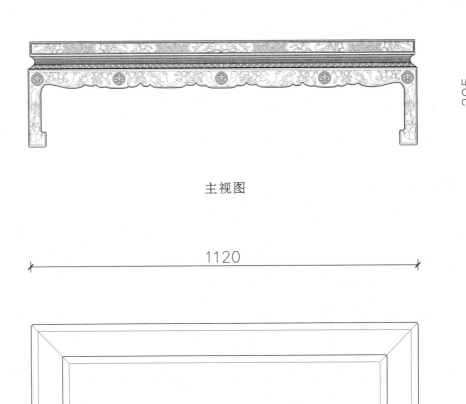

主视图

俯视图

左视图

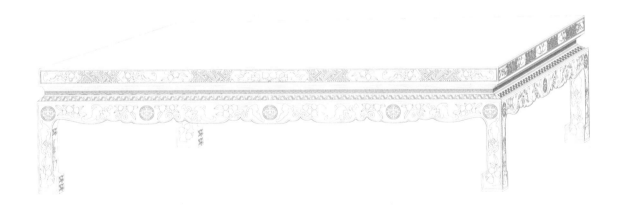

透视图

桌 类

红漆嵌螺钿百寿字炕桌

名称：红漆嵌螺钿百寿字炕桌

年代：清中期

尺寸：高29厘米 长96.5厘米 宽63厘米（清宫旧藏）

主视图

俯视图

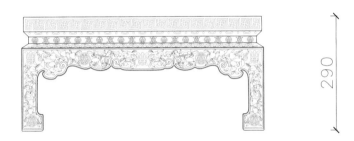

左视图

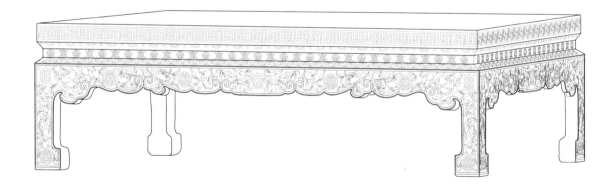

透视图

桌 类

紫檀刻书画八屉画桌

名称：紫檀刻书画八屉画桌
年代：清中期
尺寸：高70厘米 长220厘米 宽89厘米

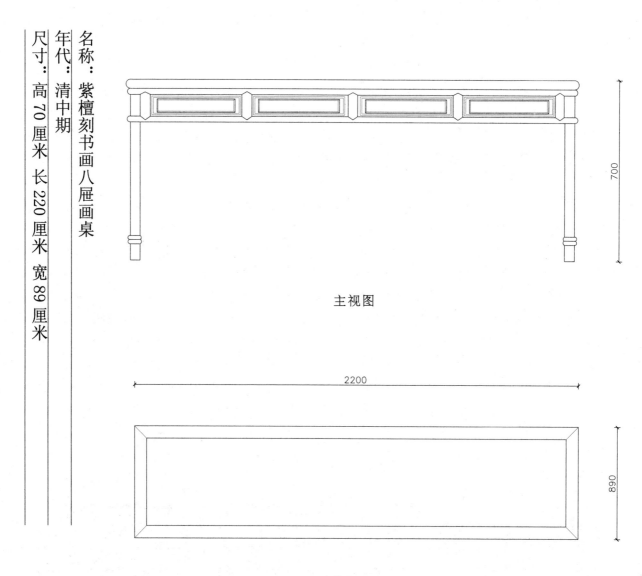

主视图

俯视图

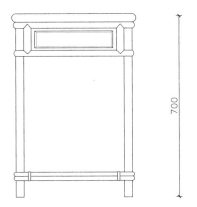

左视图

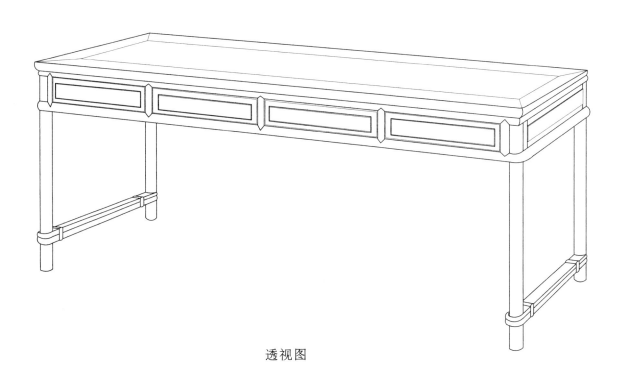

透视图

桌 类

黄花梨嵌螺钿夔龙纹炕案

名称：黄花梨嵌螺钿夔龙纹炕案
年代：清早期
尺寸：高28厘米 长91.5厘米 宽60.5厘米（清宫旧藏）

主视图

俯视图

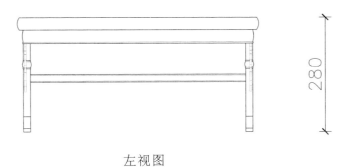

左视图

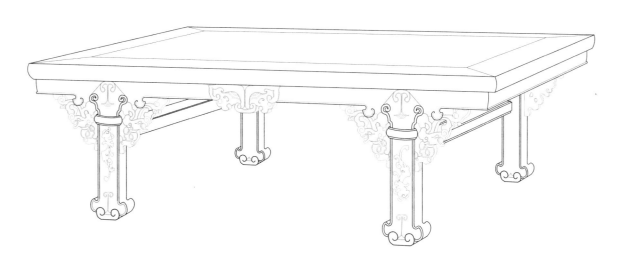

透视图

案 类 139

紫檀雕回纹炕案

名称：紫檀雕回纹炕案
年代：清乾隆
尺寸：高32厘米 长91厘米 宽35厘米（清宫旧藏）

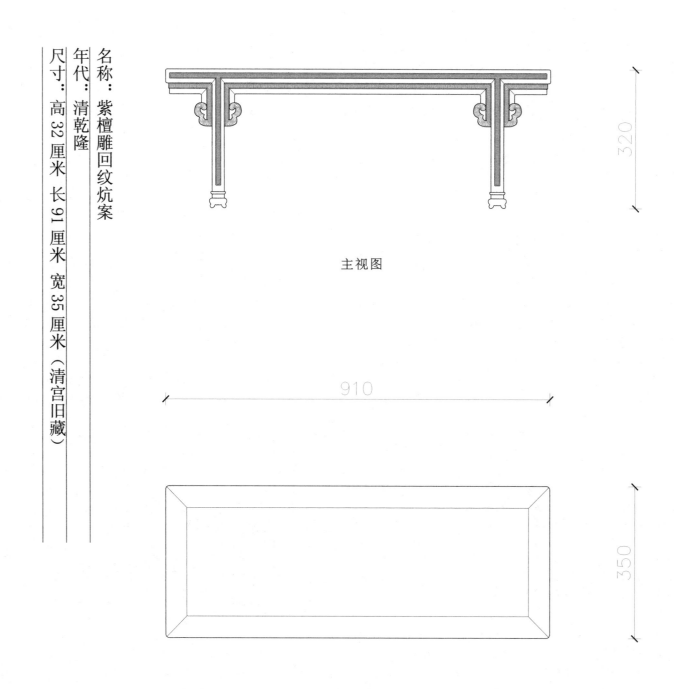

主视图

俯视图

左视图

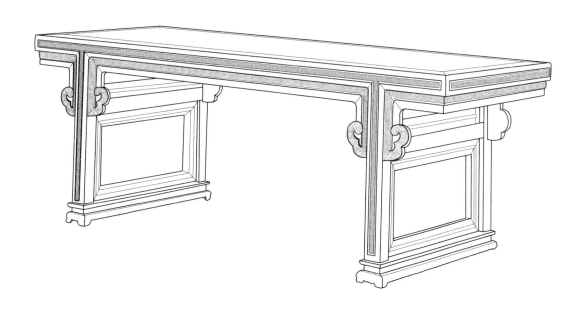

透视图

案 类 141

剔黑填漆炕案

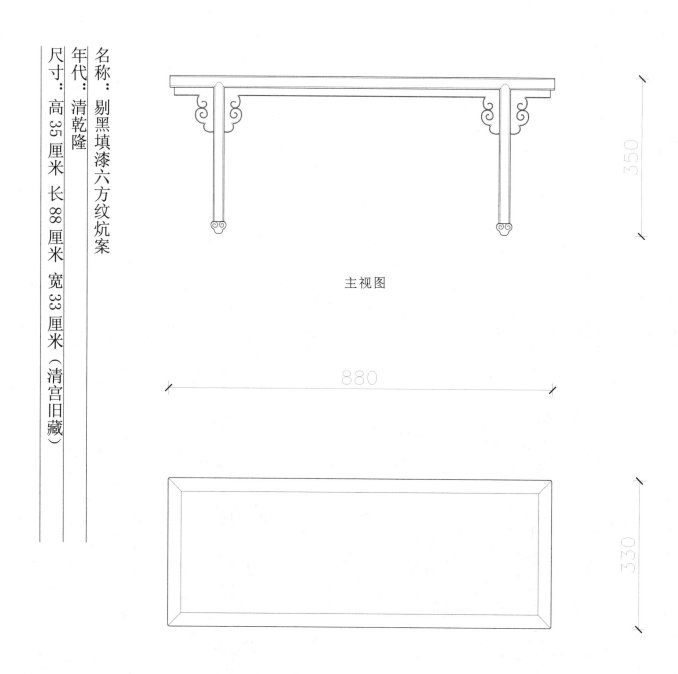

名称：剔黑填漆六方纹炕案

年代：清乾隆

尺寸：高35厘米 长88厘米 宽33厘米（清宫旧藏）

主视图

俯视图

左视图

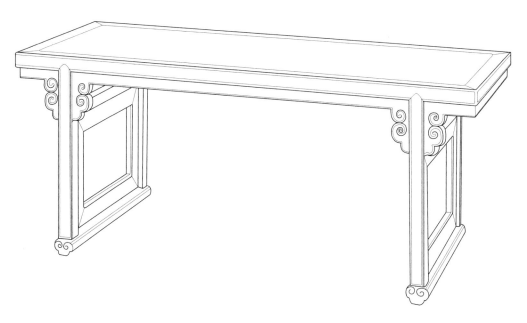

透视图

竹簧画案

名称：竹簧画案
年代：清乾隆
尺寸：高 86.5 厘米 长 194.2 厘米 宽 82 厘米（清宫旧藏）

主视图

俯视图

左视图

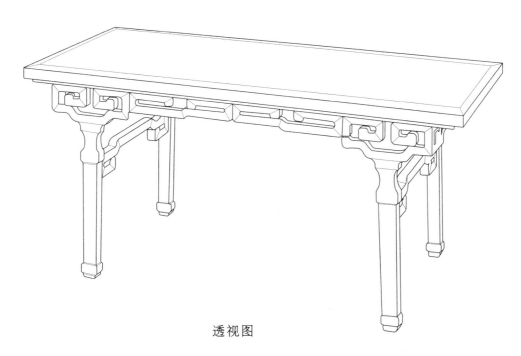

透视图

案 类 145

紫檀勾云纹案

名称：紫檀勾云纹案
年代：清代
尺寸：高 81 厘米 长 144.5 厘米 宽 39.5 厘米

主视图

俯视图

左视图

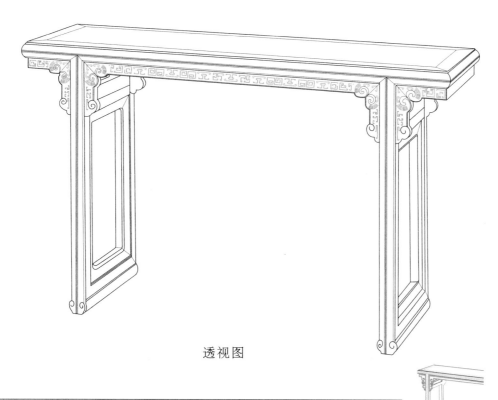

透视图

案 类 147

花梨卷云纹案

名称：花梨卷云纹案
年代：清代
尺寸：高 87 厘米 长 144 厘米 宽 47 厘米（清宫旧藏）

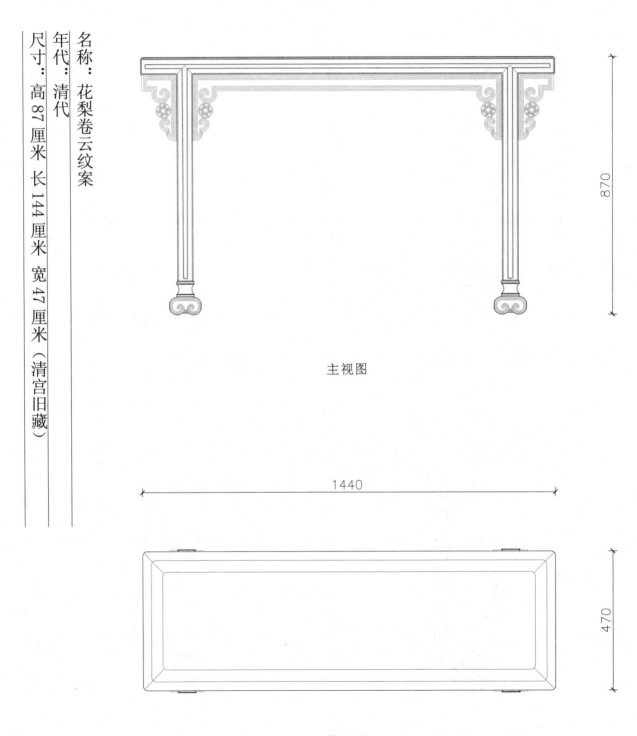

主视图

俯视图

左视图

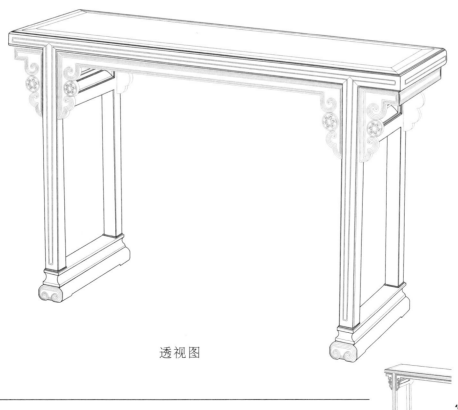

透视图

案 类

黑漆描金山水楼阁图炕几

名称：黑漆描金山水楼阁图炕几
年代：清雍正
尺寸：高 37 厘米 长 124 厘米 宽 47.5 厘米（清宫旧藏）

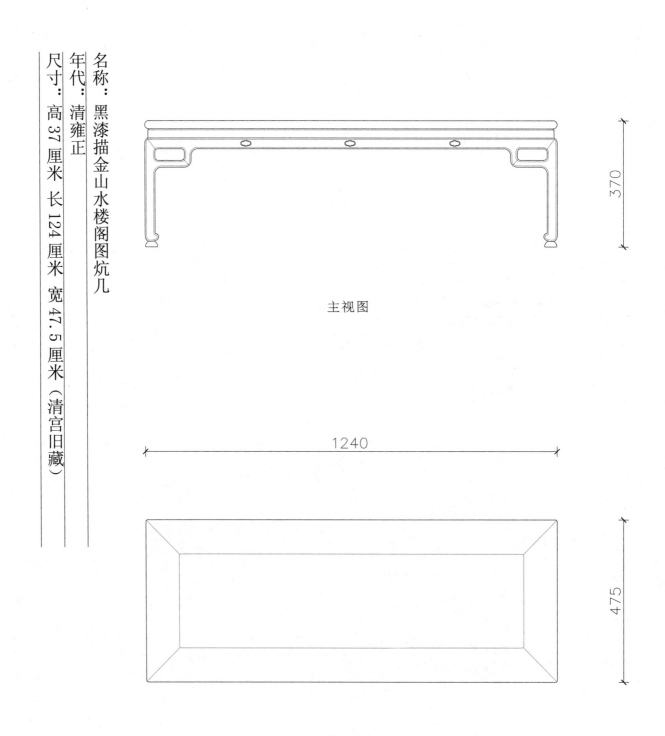

主视图

俯视图

左视图

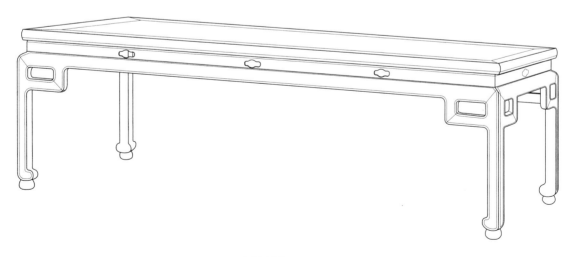

透视图

几 类 151

紫檀小炕几

名称：紫檀小炕几
年代：清乾隆
尺寸：高40厘米 长95厘米 宽40厘米（清宫旧藏）

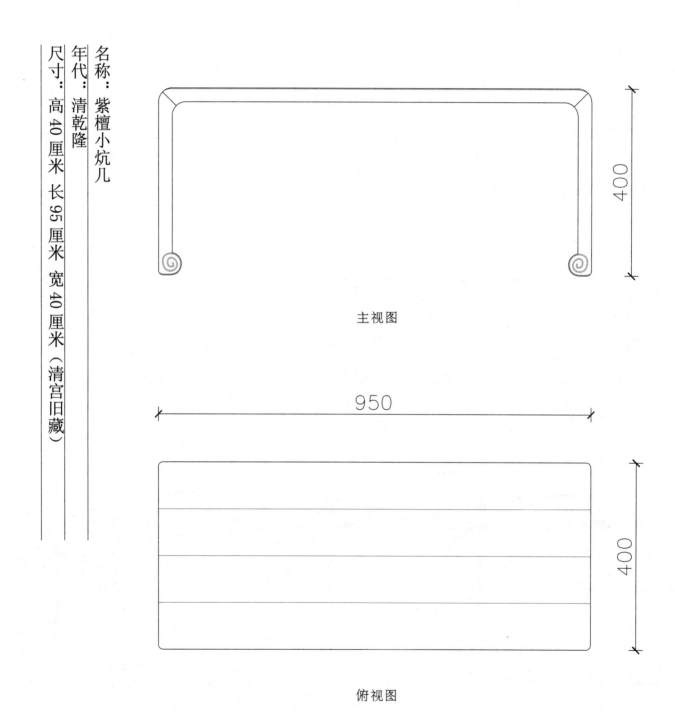

主视图

俯视图

左视图

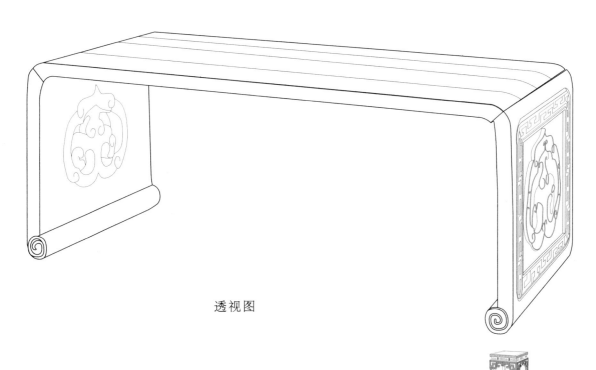

透视图

楠木嵌竹丝回纹香几

名称：楠木嵌竹丝回纹香几

年代：清代

尺寸：高92厘米 面径42.5厘米（清宫旧藏）

主视图

俯视图

左视图

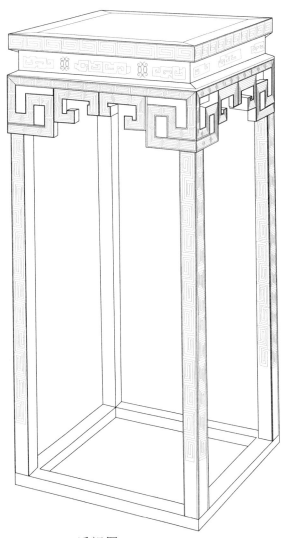

透视图

几 类 155

紫檀夔龙纹香几

名称：紫檀夔龙纹香几
年代：清乾隆
尺寸：高 90.5 厘米 长 55 厘米 宽 41 厘米（清宫旧藏）

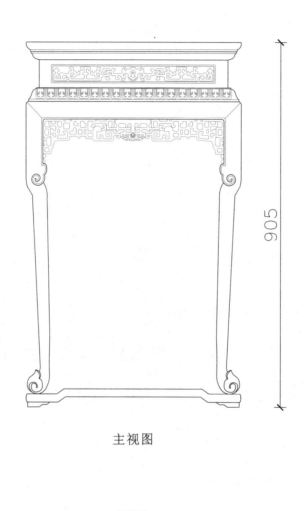

主视图

俯视图

左视图

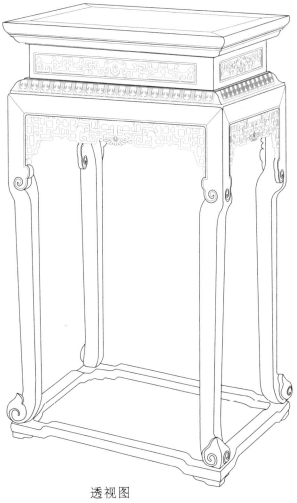

透视图

几类 157

紫檀雕西番莲纹香几

名称：紫檀雕西番莲纹香几
年代：清乾隆
尺寸：高 88 厘米 长 42 厘米 宽 31.5 厘米（清宫旧藏）

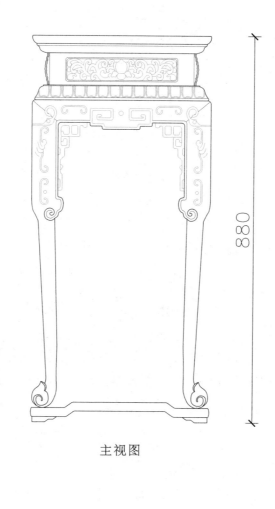

主视图

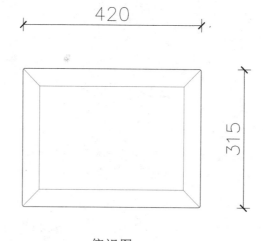

俯视图

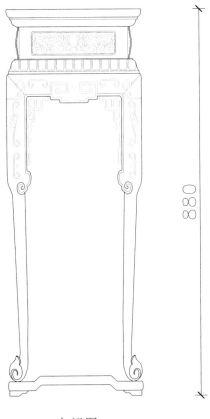

左视图

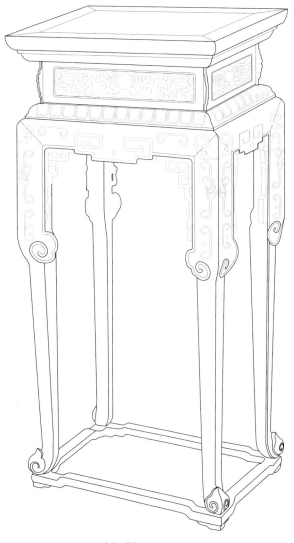

透视图

几 类 **159**

紫檀西番莲纹六方香几

名称：紫檀西番莲纹六方香几
年代：清乾隆
尺寸：高87厘米 面径39厘米（清宫旧藏）

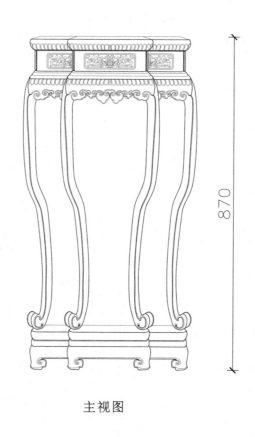

主视图

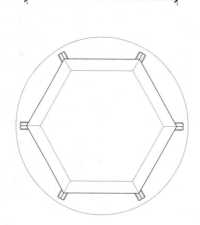

俯视图

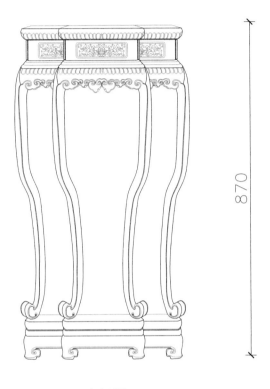

左视图

透视图

几 类

剔红云龙纹香几

名称：剔红云龙纹香几
年代：清乾隆
尺寸：高 80 厘米 长 32 厘米 宽 25 厘米（清宫旧藏）

主视图

俯视图

左视图

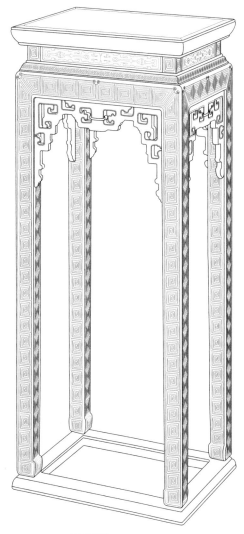

透视图

花梨木回纹香几

名称：花梨木回纹香几
年代：清代
尺寸：高92厘米 面径33厘米（清宫旧藏）

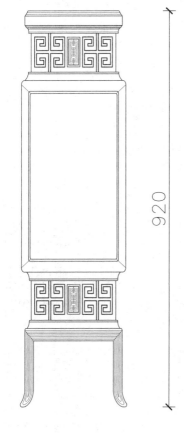

主视图

俯视图

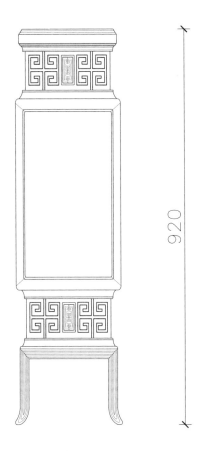

左视图

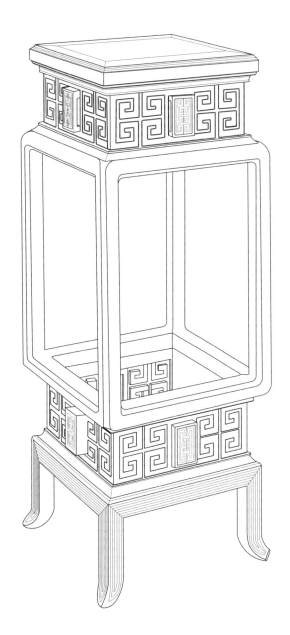

透视图

鸡翅木镶紫檀回纹香几

名称：鸡翅木镶紫檀回纹香几
年代：清代
尺寸：高 90 厘米 面径 37 厘米（清宫旧藏）

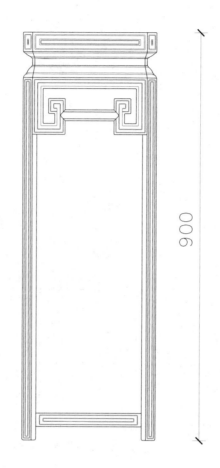

主视图

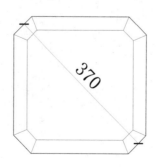

俯视图

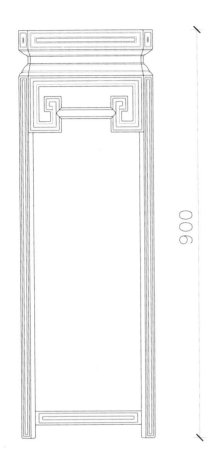

左视图

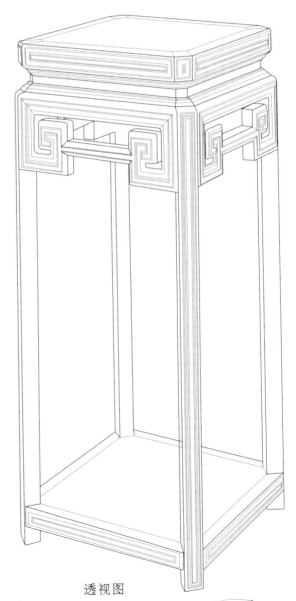

透视图

几 类 167

瘿木玉璧纹茶几

名称：瘿木玉璧纹茶几
年代：清代
尺寸：高82厘米 长38厘米 宽38厘米（清宫旧藏）

主视图

俯视图

左视图

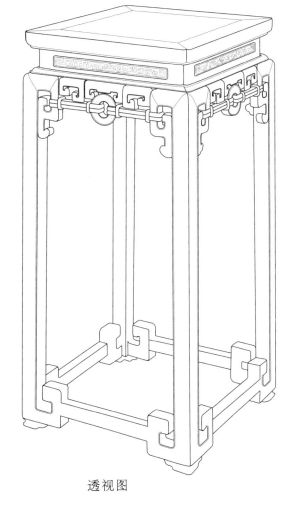

透视图

几 类 **169**

故宫典藏清式家具装饰图解

屏 风

红木莲花边嵌玉鱼插屏

名称：红木莲花边嵌玉鱼插屏
年代：清乾隆
尺寸：高39厘米 宽34.1厘米 厚10厘米（清宫旧藏）

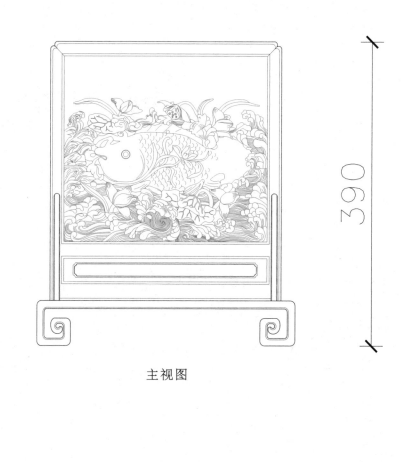

主视图

俯视图

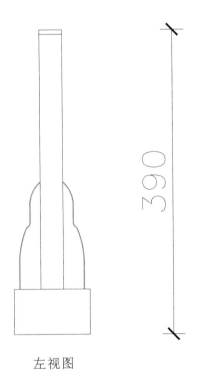

左视图

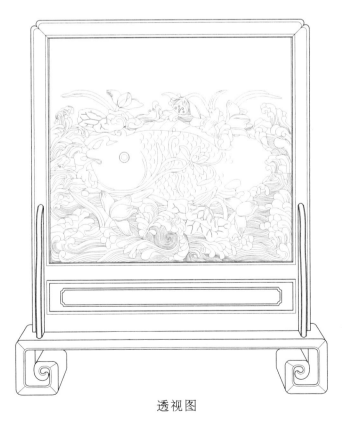

透视图

屏 风

红木嵌螺钿三狮进宝图插屏

名称：红木嵌螺钿三狮进宝图插屏
年代：清乾隆
尺寸：高 45 厘米 宽 37 厘米 厚 15 厘米

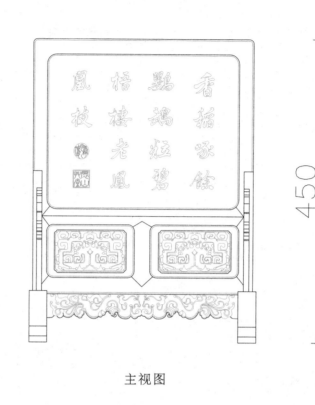

主视图

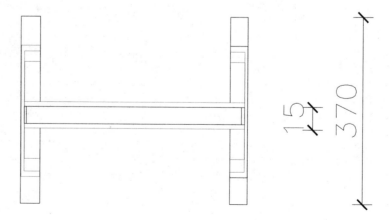

俯视图

左视图

透视图

屏 风 175

黑漆描金边纳绣屏风

名称：黑漆描金边纳绣屏风
年代：清雍正至乾隆
尺寸：高191厘米 宽237厘米 厚73厘米（清宫旧藏）

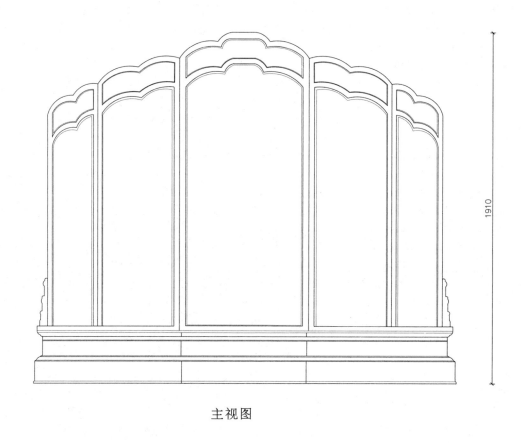

主视图

俯视图

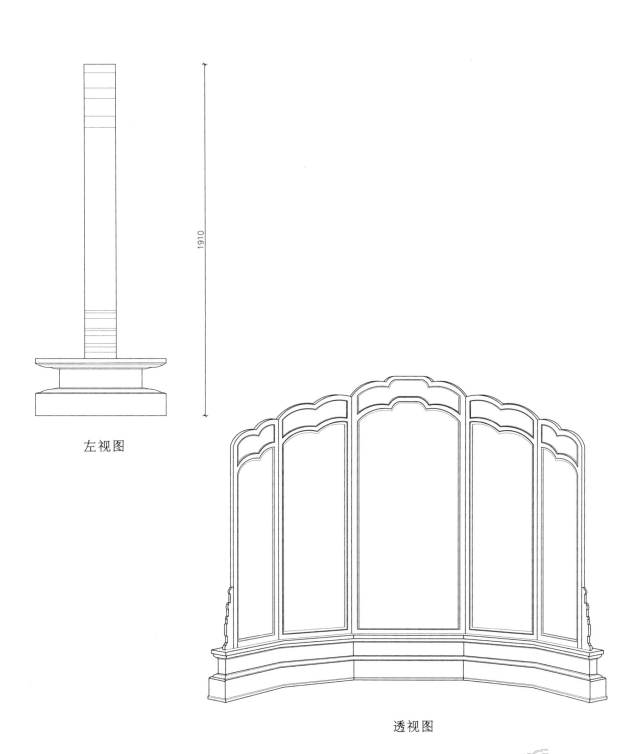

左视图

透视图

屏风 177

故宫典藏清式家具装饰图解

柜　　格

紫檀雍正耕织图立柜（一对）

名称：紫檀雍正耕织图立柜（一对）

年代：清中期

尺寸：高200.5厘米 长94厘米 宽42厘米

主视图

俯视图

左视图

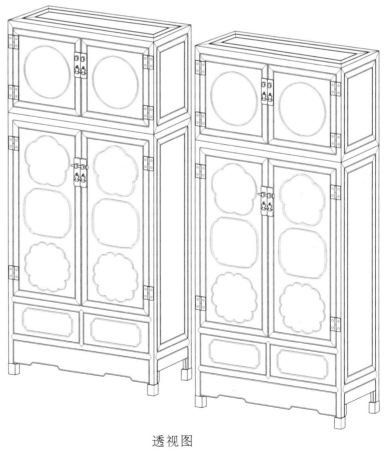

透视图

紫檀龙凤纹立柜

名称：紫檀龙凤纹立柜
年代：清代
尺寸：高162厘米 长83.5厘米 宽32厘米（清宫旧藏）

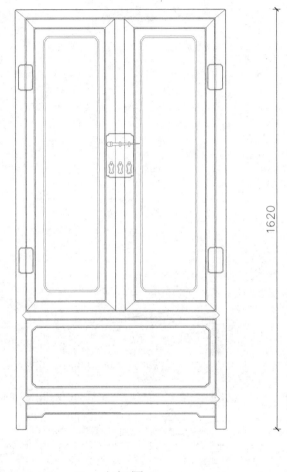

主视图

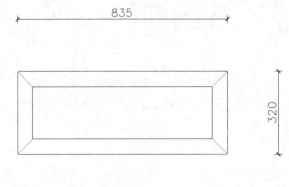

俯视图

左视图

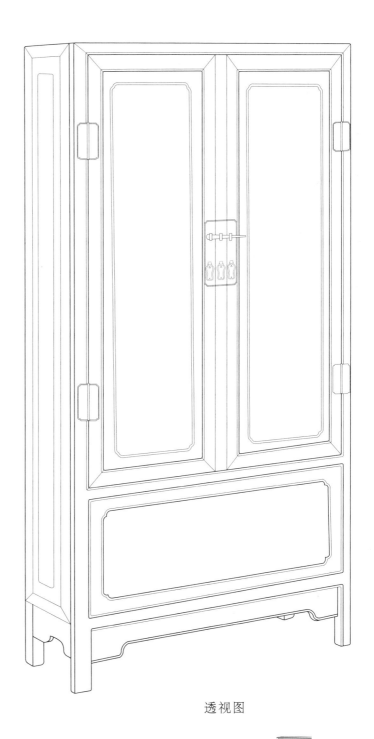

透视图

紫檀冰梅纹顶箱柜

名称：紫檀冰梅纹顶箱柜
年代：清乾隆
尺寸：高161厘米 长103厘米 宽41.8厘米（清宫旧藏）

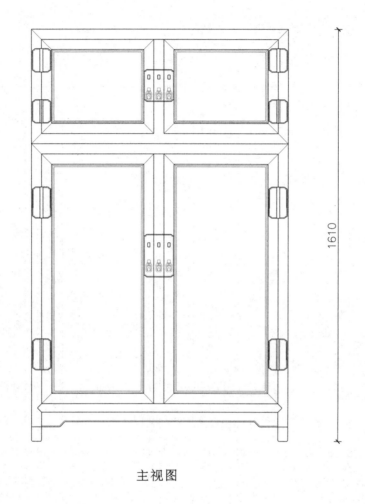

主视图

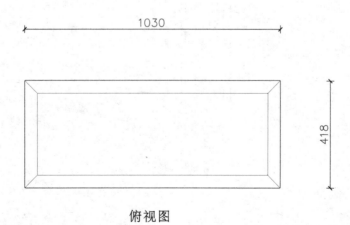

俯视图

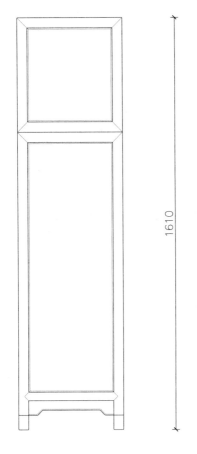

左视图

1610

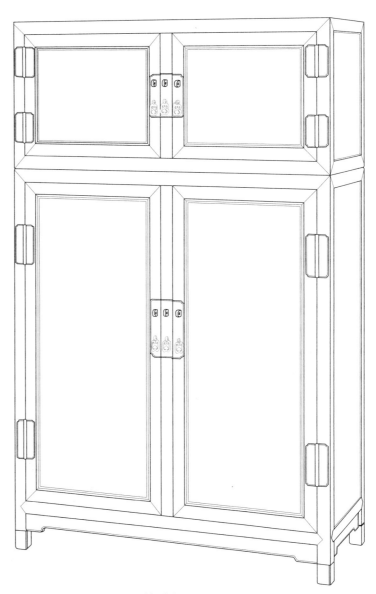

透视图

柜 格 185

紫檀西番莲纹顶箱柜

名称：紫檀西番莲纹顶箱柜
年代：清乾隆至嘉庆
尺寸：高 164 厘米 长 102 厘米 宽 35 厘米（清宫旧藏）

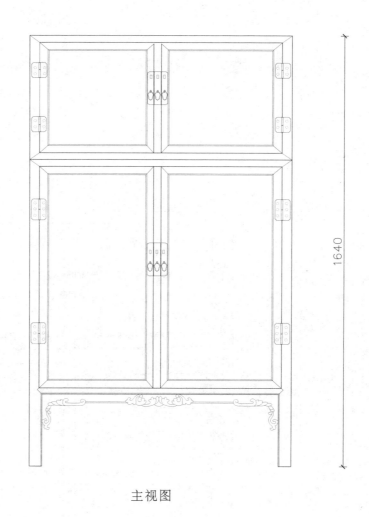

主视图

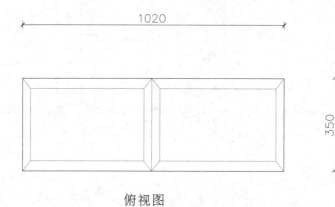

俯视图

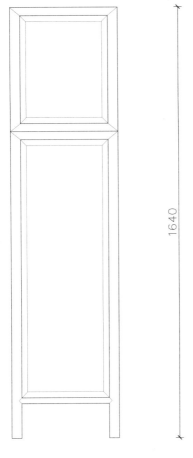

左视图

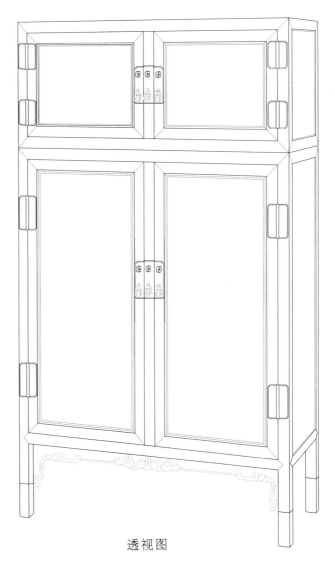

透视图

柜 格 187

花梨木云龙纹立柜

名称：花梨木云龙纹立柜
年代：清代
尺寸：高129厘米 长77厘米 宽38.5厘米（清宫旧藏）

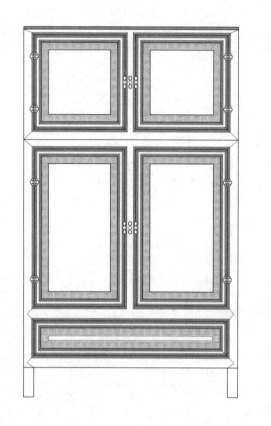

主视图

俯视图

左视图

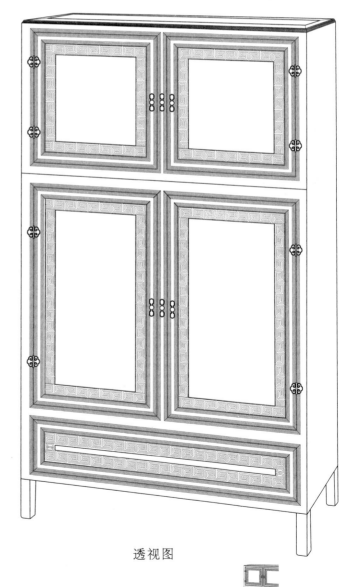

透视图

柜 格 189

填漆戗金花蝶图博古架

名称：填漆戗金花蝶图博古架
年代：清雍正
尺寸：高174.5厘米 长97.5厘米 宽51.5厘米（清宫旧藏）

主视图

俯视图

左视图

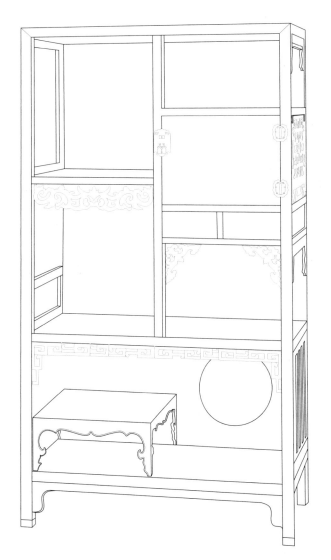

透视图

柜 格 191

填漆描金芦雁图架格

名称：填漆描金芦雁图架格
年代：清雍正
尺寸：高 175.5 厘米 长 97.5 厘米 宽 51 厘米（清宫旧藏）

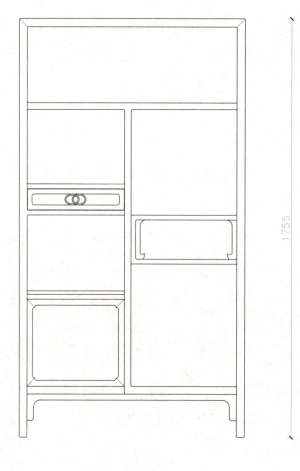

主视图

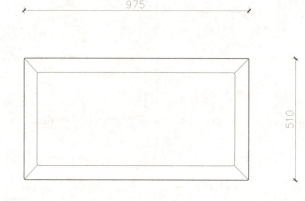

俯视图

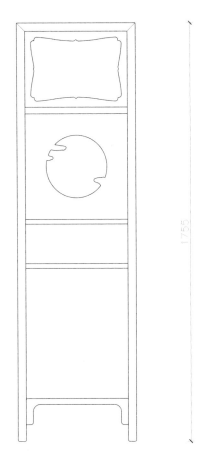

左视图

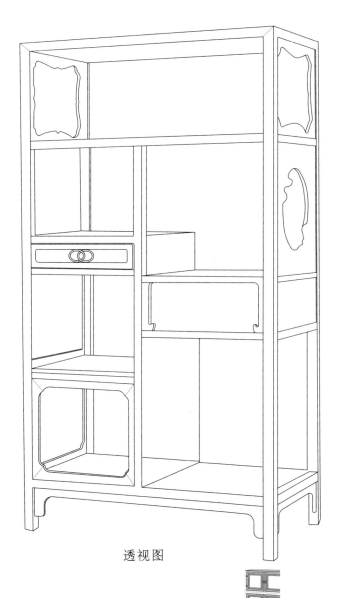

透视图

柜 格 193

紫檀描金花卉山水图多宝格

名称：紫檀描金花卉山水图多宝格

年代：清雍正至乾隆

尺寸：高 57 厘米 长 54 厘米 宽 18 厘米（清宫旧藏）

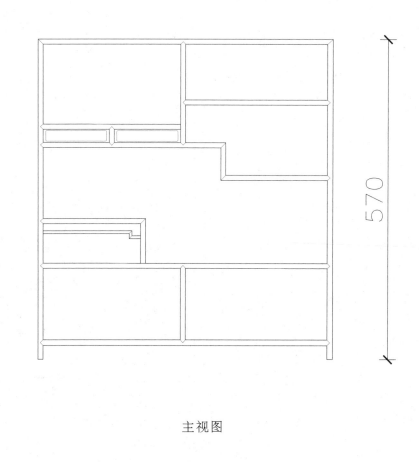

主视图

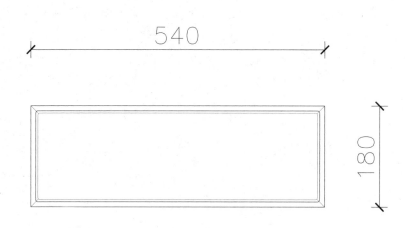

俯视图

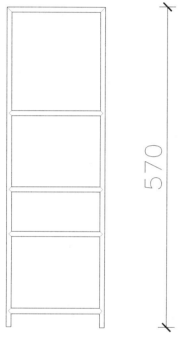

左视图

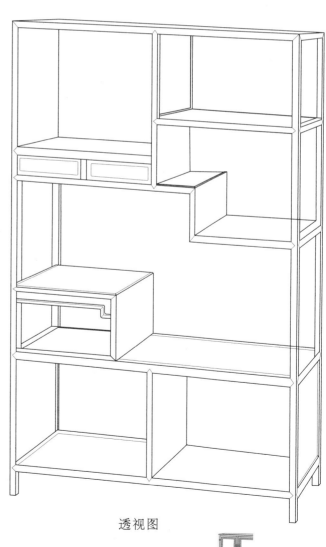

透视图

紫檀嵌竹丝架格

名称：紫檀嵌竹丝架格
年代：清雍正至乾隆
尺寸：高86厘米 长91厘米 宽28.5厘米（清宫旧藏）

主视图

俯视图

左视图

860

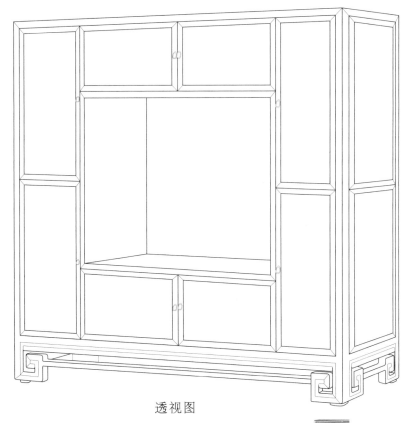

透视图

柜 格

楸木描金夔凤纹多宝格

主视图

俯视图

名称：楸木描金夔凤纹多宝格
年代：清乾隆
尺寸：高95.5厘米 长96厘米 宽32厘米（清宫旧藏）

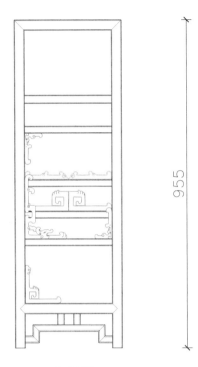

左视图

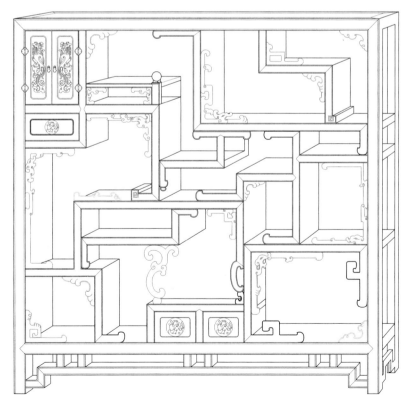

透视图

柜 格 199

紫檀镶玻璃书格

名称：紫檀镶玻璃书格
年代：清代
尺寸：高141厘米 长99厘米 宽43.5厘米（清宫旧藏）

主视图

俯视图

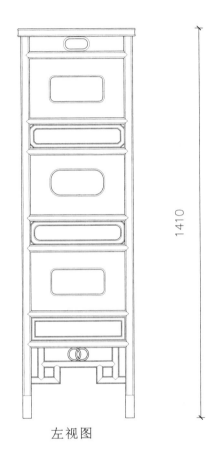

左视图

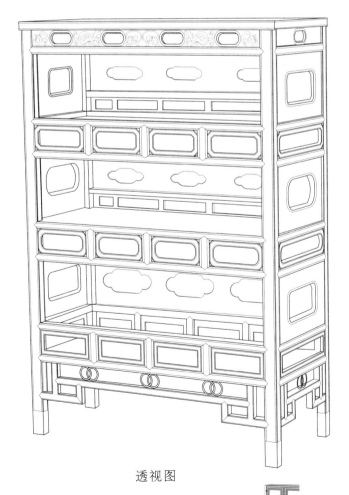

透视图

紫檀山水人物图柜格

名称：紫檀山水人物图柜格
年代：清中期
尺寸：高182厘米 长109厘米 宽35厘米（清宫旧藏）

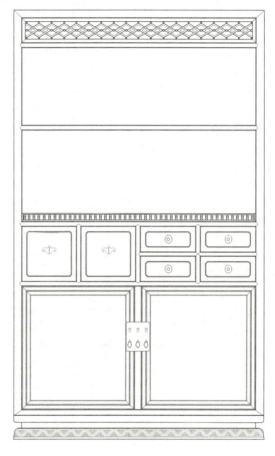

主视图

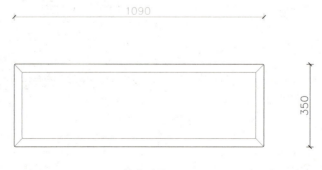

俯视图

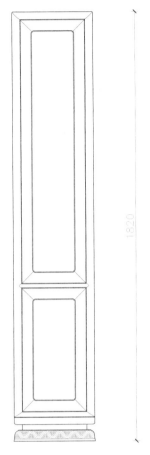

左视图

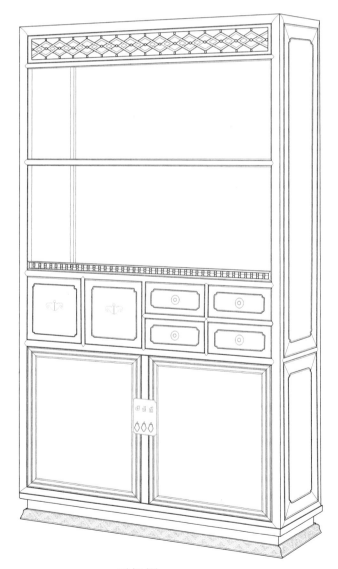

透视图

黄花梨勾云纹柜格（一对）

名称：黄花梨勾云纹柜格（一对）
年代：清代
尺寸：高179厘米 长97厘米 宽36厘米（清宫旧藏）

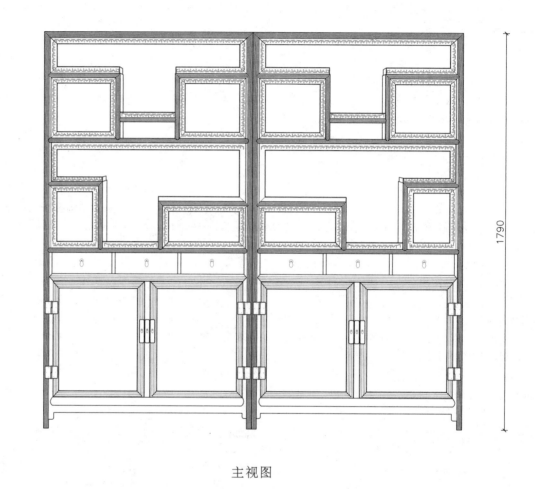

主视图

俯视图

左视图

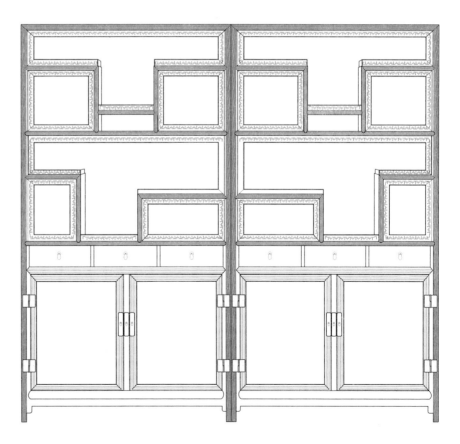

透视图

紫檀棂格门柜格

名称：紫檀棂格门柜格
年代：清代
尺寸：高 193.5 厘米 长 101.5 厘米 宽 35 厘米（清宫旧藏）

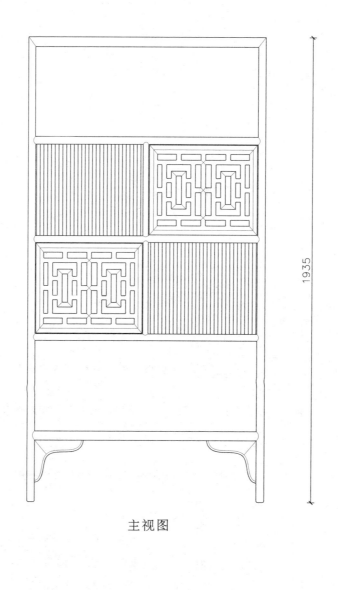

主视图

俯视图

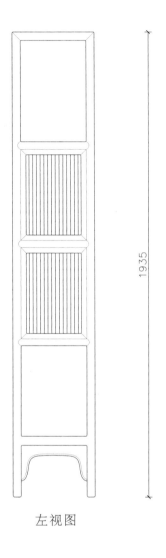

左视图

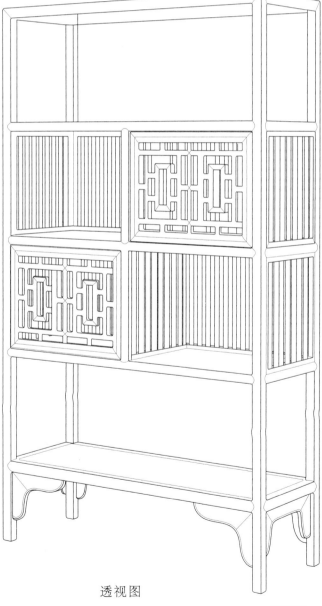

透视图

柜 格

后 记

故宫有很多宝贝，故宫的明清家具更是宝贝中的宝贝，明式家具线条的神韵，清式家具装饰的酣畅，总是那么让人难以忘怀。之前的《故宫典藏明式家具制作图解》在结构上对明式家具做了研究分析，现在的《故宫典藏清式家具装饰图解》则重在装饰方面的研究分析。用我国高等教育家具设计专业创始人胡景初先生的话来说，这两本书是姐妹篇，现在，"姐妹"总算团聚了。

我最初接触到的关于明清家具的研究著作是王世襄老先生的《明式家具珍赏》，后面又阅读了濮安国先生的《明清苏式家具》，这两本书给了我最好的启蒙；在我讲授"明式家具赏析"课程的时候则用的是杨耀先生的《明式家具研究》，三位先生均是明清家具方面的研究大家，他们给了我明清家具文化最好的滋养。这些年，我一直待在这个领域，或学校，或工厂，见证过福建仙游一百六十元一串的海黄手串涨到一万元一串，见证过友联家具一对海黄官帽椅从五万元涨到一百万元，红木家具的涨幅已经远远超过了房子。这说明了这样一个事实：改革开放四十多年来，人民群众对精神食粮的渴求已经大大超越了对物质的需求。

2015年12月22日，在学校社科处蒋兰香处长和家具与艺术设计学院刘文金院长的大力支持下，中国传统家具研究创新中心成立了。巧合的是，第二天恰好是我的生日。中心平台聚集了一批国内传统家具领域的研究专家和实践领域的优秀企业家，如胡景初先生、刘元先生、刘文金先生、周京南先生、彭亮先生、纪亮先生、于历战先生、夏岚女士、黄福华先生、王温漫女士、李正伦先生、姜玉忠先生等。这两本姐妹篇正是在胡景初先生、周京南先生、纪亮先生的亲切关怀下付梓完成的。胡先生早早就题好了书名，周先生在五道营的书房中细心审核技术参数，纪先生更是在出版方面给予了大力的支持。当然，还有一批默默奉献的中南林青年才俊，他们是：劳慧敏、黄家豪、杨文、宋富康、刘显忠、许文卿、李芝兰、赵娜、徐冰、赵永奇、康远森、林楠、董晓云。

我们的民族是最爱美的民族，在家具的装饰上无所不能，已经超越了世界上其他任何民族；我们的民族是最善良的民族，在家具的装饰上总不忘祈福绵绵，祝愿大家的生活越来越好；我们的民族是最智慧的民族，任凭再坚硬的材质、再复杂的图形，都能够恰到好处地设计表现出来。

明清家具的学问实在太多了，对其的研究也许才刚刚开始。

袁进东

2019年9月